U0110844

大展好書　好書大展
品嘗好書　冠群可期

大展好書　好書大展

品嘗好書　冠群可期

象棋輕鬆學
22

象棋
古今傳奇殺局精編

吳雁濱 編著

品冠文化出版社

前　言

　　關於象棋的起源，有一個傳說，相傳4000多年前，舜的同父異母的弟弟名叫象，他生性愛玩，但有非常強的洞察力和創造力，他模擬戰爭雙方的對陣情況發明了一種益智類遊戲棋。

　　這種棋有著啟迪思維、開發智力、陶冶情操、鍛鍊意志、增進友誼的作用，趣味性極強，很快就在全國流行開來，後來大家以他的名字來命名——「象棋」。

　　象棋自從問世以來，一直有著很廣泛的群眾基礎，同時也創造出了許多傳世棋譜，古譜全局主要有：《適情雅趣》《橘中秘》《自出洞來無敵手》《梅花譜》《梅花泉》《反梅花譜》等，從剛剛對抗的鬥炮局發展到剛柔並濟的偶炮爭雄，演變出無數驚心動魄的戰鬥場景。

近年來，東風西漸，這種古老的遊戲風靡全球數十個國家，得到無數外國象棋愛好者的青睞。

本書以象棋古譜全局、現代象棋名手對局、本人的實戰對局為基礎採集而來並加以改進，力求將最精彩、精妙、精煉的棋局奉獻給大家。

作者

目　錄

第1局　象著玉杯

黑　方

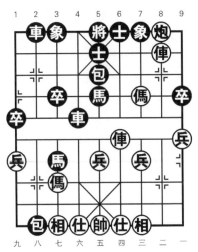

紅　方

圖1

著法（紅先勝）：

1.俥二平五！　將5進1　　2.俥四進四　　將5退1

3.俥四進一　　將5進1　　4.俥四退一

連將殺，紅勝。

第2局　象耕鳥耘

著法（紅先勝）：

1.俥四進五！　馬7退6　　2.炮三進六　　將5進1

3.俥二進八

連將殺，紅勝。

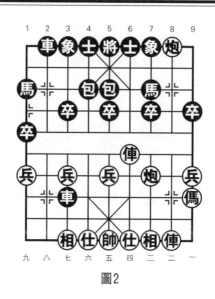

圖2

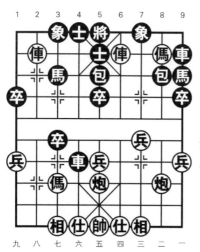

圖3

第3局　香象渡河

著法（紅先勝）：

1. 俥四進一！　士5退6
2. 傌二退四　車9平6
3. 俥八平四　士4進5

黑如改走包5退1，紅則炮五平四，包8退2，俥四進一，絕殺，紅勝。

4. 俥八進一！　將5平6
5. 炮二平四

絕殺，紅勝。

 第4局　蛇欲吞象

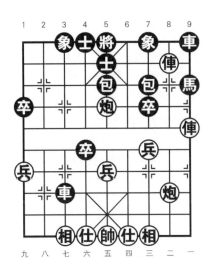

圖4

著法（紅先勝）：

1.俥一進二！　車3平8

黑如改走車9進2，紅則俥二平5！士4進5，炮二進七！絕殺，紅勝。

2.俥一進二　車8平6　　3.俥一平三　車6退7

4.俥二進一　包7進3　　5.俥三平四

絕殺，紅勝。

 第5局　包羅萬象

著法（紅先勝）：

1.兵四進一　　車4平6

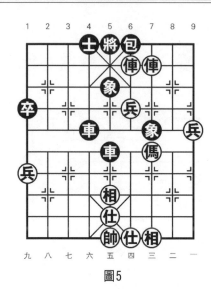

圖5

2.俥四進一！　將5平6　　3.兵四進一！　車6退3

4.俥三進一

絕殺，紅勝。

 第6局　萬象森羅

著法（紅先勝）：

1.俥二進二！　車6退1　　2.俥一平三！　車7退7

3.俥二平四　　士4進5　　4.俥五平六　　車7平4

5.兵四平五　　將5平4　　6.俥五平六　　車7平4

7.俥六進五

絕殺，紅勝。

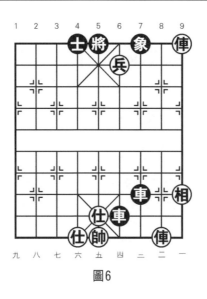

圖6

![武者圖示] **第7局　超然象外**

著法（紅先勝）：

1.前俥進三！　士5退4

黑如改走將5平4，紅則俍六進五，將4平5，前俍進三，連將殺，紅勝。

2.俍五進四　　將5進1

3.俍六進七　　將5平6

4.俍七進六！　將6進1

5.俥六平四　　車3平6

6.俥四進一

連將殺，紅勝。

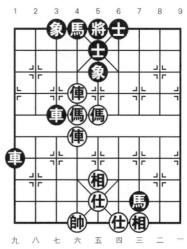

圖7

第8局　盲人說象

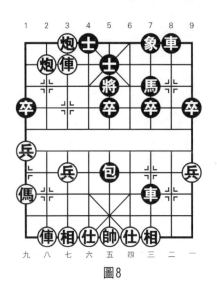

圖8

著法（紅先勝）：

1. 俥八進七　　士5進4
2. 俥八平六！　將5平4
3. 俥七退一　　將4退1
4. 炮七退一
連將殺，紅勝。

第9局　眾盲摸象

著法（紅先勝）：

1. 俥八進二　　士5退4　　2. 俥八退一　　士4退5
3. 俥七進五　　士5退4　　4. 俥八平五！　車5退1
5. 俥七退一
連將殺，紅勝。

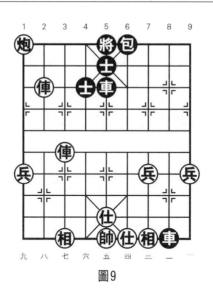

圖9

第10局　氣象萬千

著法（紅先勝）：

1. 炮八平五！　包4進7
2. 炮六進七！　包4退9
3. 炮五退二！　馬7進5
4. 俥二平五

絕殺，紅勝。

圖10

 第11局　森羅萬象

圖11

著法（紅先勝）：

1.俥八平五！	將5平4	2.俥二平三	車7平6
3.俥五進一	將4進1	4.俥五退二	車1平2
5.俥三退一	將4退1	6.俥五平六	將4平5
7.俥六進一	車6平3	8.俥三平五	

絕殺，紅勝。

🥷 第12局　忘象得意

著法（紅先勝）：

1.炮五進四	馬1退2	2.俥一平四	馬2進3
3.俥四進七			

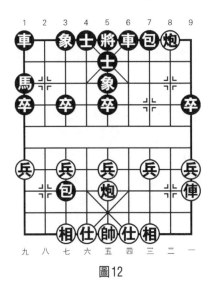

圖12

絕殺，紅勝。

第13局　曹沖衝象

著法（紅先勝）：

1.俥二進一　　士5退6

2.俥五進二　　士4進5

3.俥五進一！　將5進1

4.俥二退一

連將殺，紅勝。

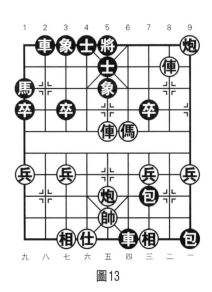

圖13

第14局　象牙之塔

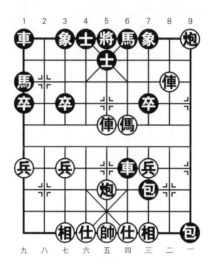

圖14

著法（紅先勝）：

1.俥五進三！	將5進1	2.俥二進一　將5退1
3.傌四進五	士4進5	4.俥二平五　將5平4
5.俥五進一	將4進1	6.俥五平六

連將殺，紅勝。

第15局　黃金鑄象

著法（紅先勝）：

1.俥三平五！	將5平6	2.炮八退二　象7進5
3.傌七退五	包3進1	4.傌五退三

連將殺，紅勝。

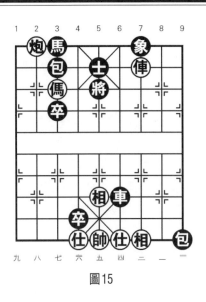

圖15

第16局　巴蛇吞象

著法（紅先勝）：

1.俥二進四　車5退1

黑如改走車5平8，則傌五進四，車8平6，傌四進三，連將殺，紅勝。

2.傌五進四　將6平5

3.傌四進三　象5退7

4.俥二進五　象3進5

5.炮四進六　士4退5

6.俥二平三　士5退6

7.俥三平四

絕殺，紅勝。

圖16

 第17局 拽象拖犀

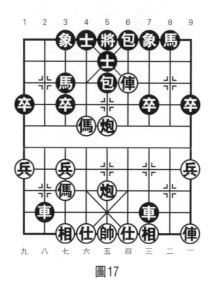

圖17

著法（紅先勝）：

1. 傌六進五！ 象7進5 2. 俥四平五！ 包6進3

黑如改走包6進6，紅則俥五平四，馬3進5，後炮進

四，象3進5，後炮進二，絕殺，紅勝。

3. 俥五進一 將5平6 4. 俥五進一 將6進1

5. 前炮平四 包6平5 6. 炮五平四

絕殺，紅勝。

 第18局 星羅棋佈

著法（紅先勝）：

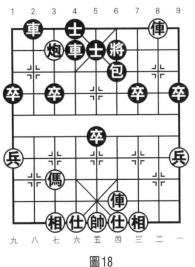

1.俥二退一　　將6退1

2.俥四進六！　將6平5

3.俥二進一　　士5退6

4.俥二平四

連將殺，紅勝。

圖18

第19局　棋輸先著

著法（紅先勝）：

1.俥一平四！　包6進9

黑另有以下兩種應著：

（1）馬8進7，前俥平三，車4平3，俥三進二，前車退1，俥三平四殺，紅勝。

（2）包6進1，前俥進一，馬8進7，後俥進七，車4平3，帥五平四，前車退3，前俥進一！馬7退6，俥四進二殺，紅勝。

2.帥五平四　　馬8進7　　3.俥四平三　　象7進9

4.俥三平一　　車4平3　　5.俥一進二

絕殺，紅勝。

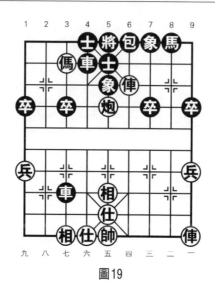

圖19

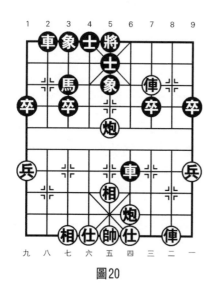

第20局　棋佈星陳

著法（紅先勝）：

1. 俥三進二　車6退6
2. 俥三平四　將5平6
3. 俥二進九　將6進1
4. 炮五平四

連將殺，紅勝。

圖20

第21局　舉棋若定

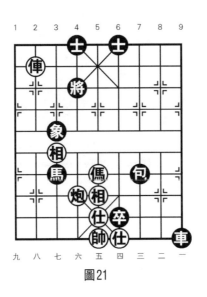

圖21

著法（紅先勝）：

1.傌五進六　包7平4　　2.俥八退一　將4退1

3.傌六進四　包4平5　　4.俥八進一

連將殺，紅勝。

第22局　棋高一著

著法（紅先勝）：

1.帥五平六　包2平4　　2.俥六進三！　包6平4

3.俥八進九　包4退2　　4.俥八平六

絕殺，紅勝。

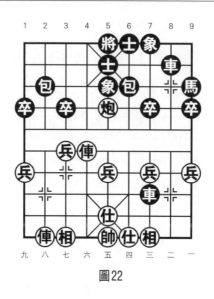

圖22

第23局　　引繩棋佈

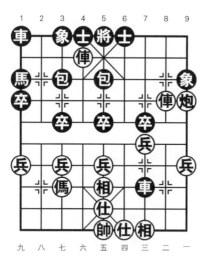

圖23

著法（紅先勝）：

1. 傌二平六　士6進5
2. 炮一平五　將5平6
3. 炮五進二　士4進5
4. 前傌平五　車1平2
5. 傌六進三

絕殺，紅勝。

 ## 第24局　古道熱腸

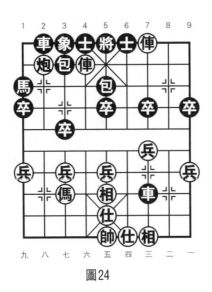

圖24

著法（紅先勝）：

1. 俥六平四　士4進5　　2. 俥四平五　將5平4

3. 俥三平四

絕殺，紅勝。

 ## 第25局　食古不化

著法（紅先勝）：

1. 俥六進九！　將6進1　　2. 俥二進八　　將6進1

3. 炮一退二　馬7進6　　4. 俥六平四！　士5退6

5. 俥二平四

連將殺，紅勝。

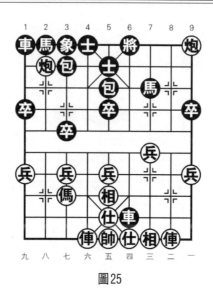

圖25

 第26局　古井不波

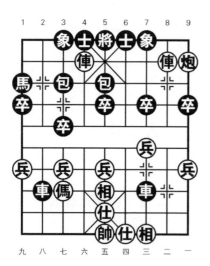

圖26

著法（紅先勝）：

1. 帥五平六　　士4進5

2. 炮一平五！　包5平4

3. 俥六退一　　士6進5

4. 俥六進一　　士5進4

5. 俥六退一　　車2平3

6. 俥六進二

絕殺，紅勝。

第27局　以古為鏡

著法（紅先勝）：

1.俥二平四！　士5進6

2.俥七平四！　將6進1

3.炮七平四　　士6退5

4.炮五平四

連將殺，紅勝。

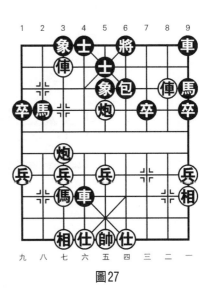

圖27

第28局　年逾古稀

著法（紅先勝）：

1.炮五進四　包5進4　　2.傌七進五　將5進1

黑如改走後車進4，則俥七進一，象3進1，傌五進三，前車退3，炮七平五，後車平5，傌三進五，車8平5，前炮進一，象7進5，傌五進六殺，紅勝。

3.俥七進一　將5進1　　4.傌五進四　將5平4

5.俥七退三　將4退1　　6.俥七平六　將4平5

7.傌四進三　將5進1　　8.炮七平五　將5平6

9.俥六平四

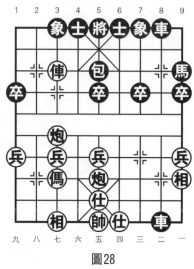

圖28

絕殺，紅勝。

第29局　萬古流芳

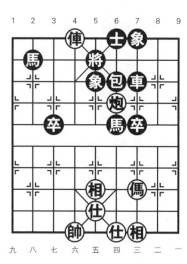

圖29

著法（紅先勝）：

1. 俥六退一　　將5退1
2. 炮四平五　　士6進5
3. 俥六平五　　將5平6
4. 炮五平四

連將殺，紅勝。

第30局　萬古長存

著法（紅先勝）：

1.炮九退二　　士4退5

2.俥七退二　　士5進4

3.傌三進四　　將5退1

黑如改走將5平6，紅則
俥七退一，將6退1，俥七平
四，將6平5，傌四退三，將5
退1，俥四進三殺，紅勝。

4.俥七進一　　將5退1

5.俥七進一　　將5進1

6.傌四退三　　將5平6

7.俥七平四

連將殺，紅勝。

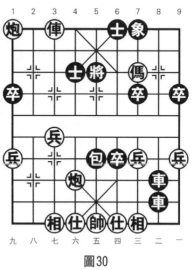

圖30

第31局　流芳千古

著法（紅先勝）：

1.傌七進八　　將4平5

黑如改走車4進1，則俥七進二，將4進1，傌八進七，
包4平3，俥七退二，車4退2，俥七進一，將4進1，俥七
平六殺，紅勝。

2.俥七進二　　士5退4　　　3.俥七退四　　士4進5

4.俥七平六　　包4進3　　　5.傌八進九　　車8退7

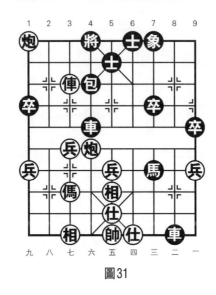

圖31

6. 傌九進八	士5進4	7. 俥六平七	士6進5
8. 俥七進四	士5退4	9. 俥七平六	將5進1
10. 炮九退一	將5進1	11. 俥六退二	

絕殺，紅勝。

第32局　古聖先賢

著法（紅先勝）：

1. 炮五進四	士5進6	2. 俥六平五	將5平4
3. 俥四平六!	將4進1	4. 傌三進四	將4退1
5. 俥五平六	將4平5	6. 傌四退五	士6退5
7. 傌五進三			

連將殺，紅勝。

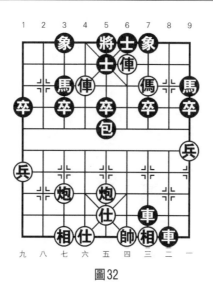

圖32

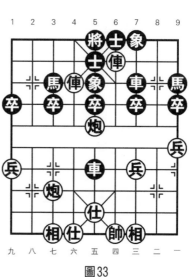

第33局　不期修古

著法（紅先勝）：

1.炮五進二　士5進4

黑如改走車7平5，則俥六平五，車5平6，俥四退五，象7進5，炮七進五，紅亦勝定。

2.炮五退四　將5平4

3.俥四進一　將4進1

4.炮七平六　士4退5

5.炮五平六

連將殺，紅勝。

圖33

 第34局　古貌古心

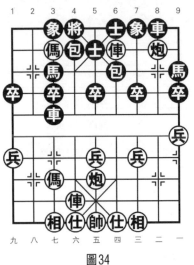

圖34

著法（紅先勝）：

1.俥四平五！　包4進3

黑如改走士6進5，則俥六進七，將4平5，俥六退三，將5平6，炮五平四，包6平4，俥六平四，包4平6，俥四進二殺，紅勝。

2.俥五進一　將4進1　　3.後傌進八　車8進1

黑如改走包4退2，則俥六進六，將4進1，俥五平六殺，紅速勝。

4.傌八進六　包6平4　　5.傌六進七　車8進1

6.前傌進九　士6進5　　7.傌九退八　車3平2

8.炮五平六！　包4進6　　9.俥五退一　將4進1

10. 傌八進七

絕殺，紅勝。

第35局　風流千古

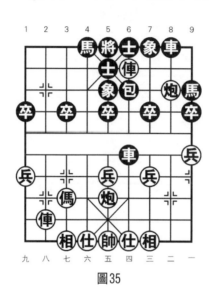

圖35

著法（紅先勝）：

1. 炮二平五！	馬4進5	2. 炮五進四	將5平4
3. 俥四進一！	將4進1	4. 俥八平六	士5進4
5. 俥四退一	將4退1	6. 俥六平八	士4退5
7. 俥八進八	將4進1	8. 俥四平五	將4進1

9. 俥八平六

絕殺，紅勝。

第36局　年近古稀

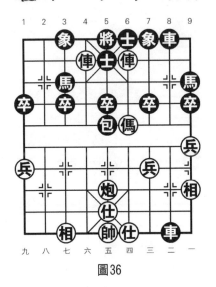

圖36

著法（紅先勝）：

1. 傌四進五！　後車進8　　2. 帥五平六　後車平5

3. 俥六進一！　士5退4　　4. 傌五進七

絕殺，紅勝。

第37局　以古非今

著法（紅先勝）：

1. 後炮平四　　馬8進7　　2. 俥四平三　卒7平6

黑如改走車8退4，紅則炮四進七，將5平6，俥六進一！將6進1，傌四進三，士5退4，俥三進一，將6退1，俥三平四，絕殺，紅勝。

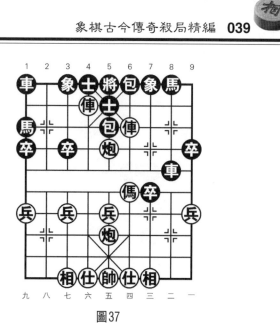

圖37

3.炮四進七　車8平6

黑如改走將5平6，紅則俥六進一！將6進1，俥三進一，將6進1，俥三平五，包5進4，俥六平四，絕殺，紅勝。

4.炮四平六　馬1退2　　5.俥三進二　車6退4

6.俥六平五　將5平4　　7.俥三平四

絕殺，紅勝。

第38局　篤學好古

著法（紅先勝）：

1.炮五平七　車3平6　　2.炮二平五！　士5進4

3.炮七進三

絕殺，紅勝。

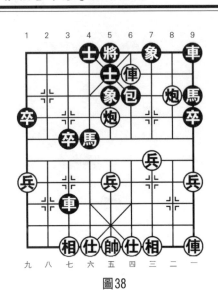

圖38

第39局　心如古井

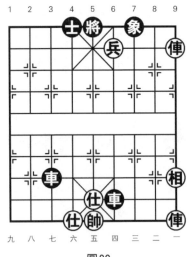

圖39

著法（紅先勝）：

1.後俥進一	車6平9	2.帥五平四	車3平6
3.仕五進四	車9平7	4.仕四退五	士4進5
5.兵四平五	將5平4	6.兵五平六	將4平5
7.俥一平五			

絕殺，紅勝。

 ## 第40局　萬古長春

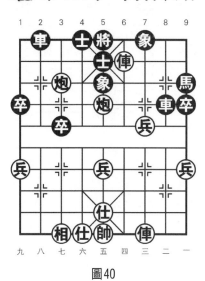

圖40

著法（紅先勝）：

1.兵三平二！　車8平7

黑如改走車8平5，紅則俥三進九，士5退6，俥三平四，絕殺，紅勝。

2.帥五平四！　車7進6　　3.帥四進一　車7退6

4.俥四進一

絕殺，紅勝。

 第41局　離奇古怪

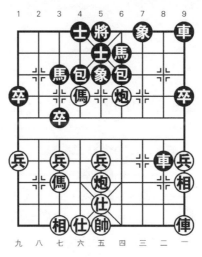

圖41

著法（紅先勝）：

1.炮五進五　　將5平6　　2.炮五平七　包4平5

3.炮七進二

絕殺，紅勝。

 第42局　愛素好古

著法（紅先勝）：

1.俥二平五！　車2平5　　2.俥四進五　車5退1

3.俥四平五　將4進1　　4.俥五平六

絕殺，紅勝。

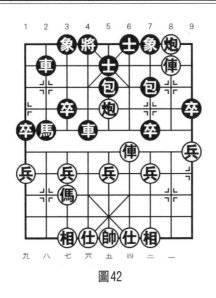

圖42

第43局　往古來今

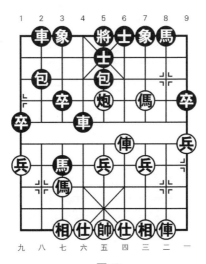

圖43

著法（紅先勝）：

1. 俥四進五！　　將5平6　　2. 俥二進九　　包5平7

3. 俥二平三　　　將6進1　　4. 俥三退二　　象3進5

5. 俥三平二　　　將6退1　　6. 俥二進二　　象5退7

7. 俥二平三

絕殺，紅勝。

 第44局　　亙古不滅

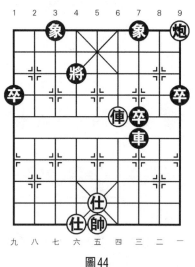

圖44

著法（紅先勝）：

1. 俥四平六　　將4平5　　2. 俥六平五　　將5平4

3. 仕五進六　　車7平4　　4. 俥五進四　　車4進2

5. 俥五平六

絕殺，紅勝。

第45局　卓絕千古

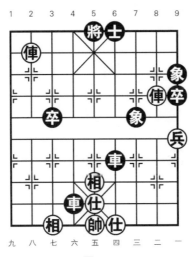

圖45

著法（紅先勝）：

1. 俥二平五　　將5平4　　2. 俥八進一　　將4進1

3. 俥五進三　　士6進5　　4. 俥八退一　　將4進1

5. 俥五退一　　車6平3　　6. 俥八退一

絕殺，紅勝。

第46局　引古喻今

著法（紅先勝）：

1. 俥二平六　　馬1退3　　2. 帥五平六　　車7平9

3. 前俥進四！　士5退4　　4. 俥六進五

絕殺，紅勝。

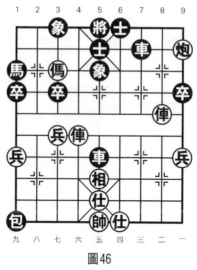

圖46

第47局　萬古千秋

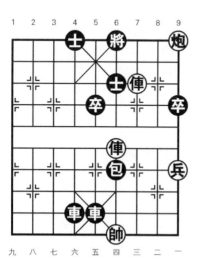

圖47

著法（紅先勝）：

1. 俥四進三　將6平5
2. 俥四平五　士4進5
3. 俥三進二　包6退6
4. 俥三平四

連將殺，紅勝。

 第48局　遺風古道

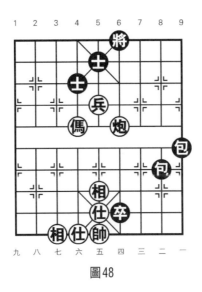

圖48

著法（紅先勝）：

1.傌六進四　士5進6

黑如改走將6平5，則傌四進三，將5平6，兵五平四，士5進6，兵四進一，連將殺，紅勝。

2.兵五進一　包9進4

黑如改走包9退4，則傌四進六，包9平6，兵五平四，包6進3，兵四進一，絕殺，紅勝。

3.傌四進六　士6退5　　4.兵五平四

絕殺，紅勝。

第49局　稽古振今

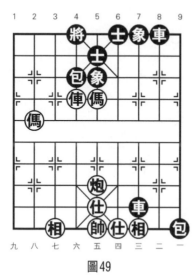

圖49

著法（紅先勝）：

1.俥六進一！　將4平5

黑如改走士5進4，則傌五進七，將4進1，傌七進八，將4退1，後傌進七，連將殺，紅勝。

2.傌五進七　車7進1

3.俥六進二

絕殺，紅勝。

第50局　談古說今

著法（紅先勝）：

1.炮一進三　士6進5

黑如改走車8退8，則俥三平五，士6退5，俥五進二，連將殺，紅勝。

2.俥三進三　士5退6　　3.炮一平四　士6退5

4.炮四平六　士5退6　　5.俥三平四

絕殺，紅勝。

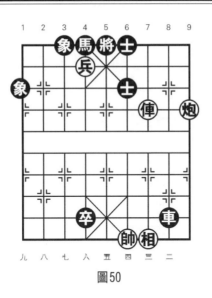

圖50

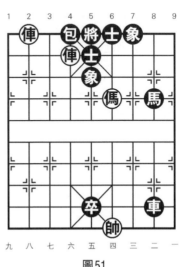

第51局　鎔今鑄古

著法（紅先勝）：

1.俥六進一！　士5退4

2.傌四進六　　將5進1

3.俥八退一

連將殺，紅勝。

圖51

 第52局　汲古閣本

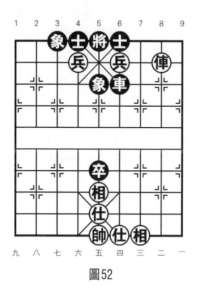

圖52

著法（紅先勝）：

1.帥五平六！　卒5平4　　2.俥二退五！　卒4進1

黑如改走車6退1，則兵六進一！將5平4（黑如改走將5進1，則俥二平六，象5進3，俥六進五，將5進1，俥六平四，紅得車勝定），俥二平六，將4平5，俥六進六，將5進1，俥六退一，將5退1，俥六平四，紅得車勝定。

3.俥二平六　士6進5

黑如改走士4進5，則俥六退一，車6退1，兵六進一！士5退4，俥六進七，將5進1，俥六退一，將5退1，俥六平四，紅得車勝定。

4.兵六進一！　士5退4　　5.俥六進五　象3進1

6. 仕五進六　　車6進7　　7. 帥六進一　　車6平2

8. 仕六退五　　車2退9　　9. 俥六退二　　士4進5

10. 俥六平二　　士5退6　　11. 俥二進三　　車2平4

12. 仕五進六　　車4進1　　13. 俥二平四

絕殺，紅勝。

第53局　富轢萬古

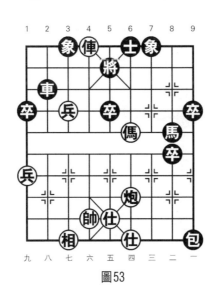

圖53

著法（紅先勝）：

1. 俥六退一　　將5退1　　2. 炮四平五　　象7進5

3. 傌四進五　　士6進5　　4. 傌五退三！　將5平6

5. 傌三進二　　將6進1　　6. 俥六平五

絕殺，紅勝。

 第54局 樂道好古

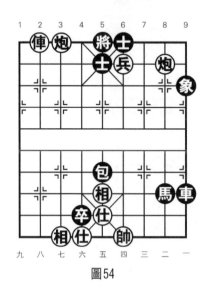

圖54

著法（紅先勝）：

1. 炮二進一　　象9退7

2. 炮七平四　　士5退4

3. 炮四平六　　象7進9

4. 炮六退七

連將殺，紅勝。

 第55局 酌古御今

著法（紅先勝）：

1. 俥三平五！　士4進5

黑如改走士6進5，則兵三進一，車4平5，兵三平四殺，紅勝。

2. 兵四進一　　將5平6　　3. 俥五進四　　車4平5

4. 兵三進一

絕殺，紅勝。

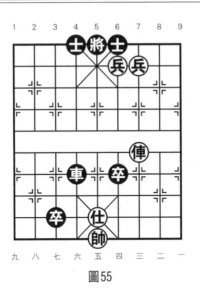

圖55

第56局　古色古香

著法（紅先勝）：

1.俥六平四　　車8平6

2.俥五平四！　將6退1

3.俥四進一

連將殺，紅勝。

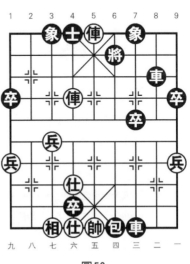

圖56

第57局　格古通今

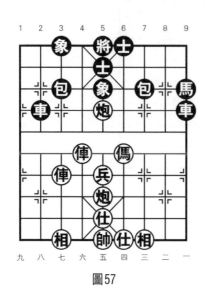

圖57

著法（紅先勝）：

1. 帥五平六　　包3平4
2. 俥六進三！　車9平5
3. 炮五進四　　車2平5
4. 俥六進一　　象3進1
5. 傌四進五

紅得車勝定。

🥷 第58局　引古證今

著法（紅先勝）：

1. 後炮進五　象7進5　　2. 俥六平七　將5平4

黑如改走車7平4，則俥七進二，車4退6，俥八進一，車9平6，俥七平六殺，紅勝。

3. 後炮進五！　象3進5　　4. 俥八進一　象5退3
5. 俥七進二　　將4進1　　6. 俥七退一　將4進1
7. 俥八退二

絕殺，紅勝。

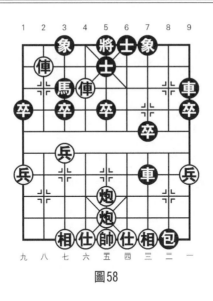

圖58

第59局　千古一轍

著法（紅先勝）：

1.傌八退六　　將5平6

2.俥三進三！　馬5退7

3.傌二進三

連將殺，紅勝。

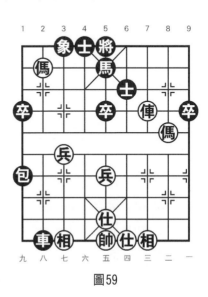

圖59

第60局　古調單彈

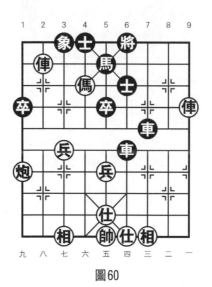

圖60

著法（紅先勝）：

1.俥一進三　車7退4　　2.俥一平三　馬5退7

3.俥八平四

連將殺，紅勝。

第61局　古今中外

著法（紅先勝）：

1.俥三進五　將5進1　　2.俥八進八　車4退2

3.炮七進二　車4進6　　4.炮七進一　車4退6

5.俥三退一

連將殺，紅勝。

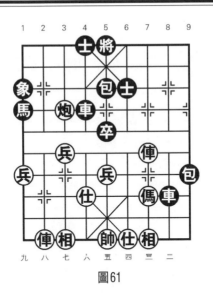

圖61

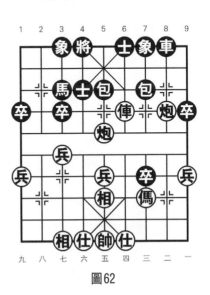

圖62

第62局　以古制今

著法（紅先勝）：

1. 俥四進三　　將4進1
2. 炮二平六　　士4退5
3. 炮五平六

連將殺，紅勝。

第63局　前古未有

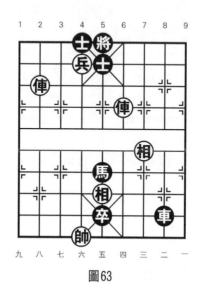

圖63

著法（紅先勝）：

1.兵六進一！　士5退4　　2.俥四平五　　將5平6

3.俥八平四

連將殺，紅勝。

 # 第64局　曠古未聞

著法（紅先勝）：

1.俥七進二！　士5退4　　2.俥四進一　將5進1

3.俥七退一

連將殺，紅勝。

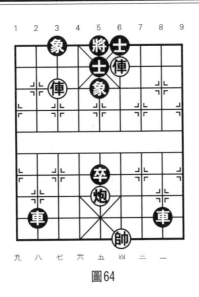

圖64

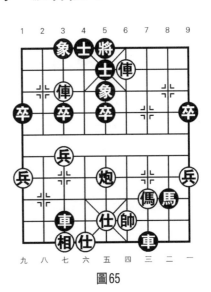

第65局　援古證今

著法（紅先勝）：

1. 炮五進四！　士5進6
2. 俥四退一　　車7退2
3. 俥四進二　　將5進1
4. 俥七進一　　將5進1
5. 俥四退二

絕殺，紅勝。

圖65

 第66局 千古一律

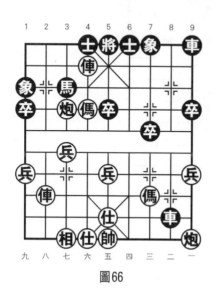

圖66

著法（紅先勝）：

1.俥六平五！ 士6進5

2.傌六進七 將5平6

3.俥八平四 士5進6

4.俥四進五

連將殺，紅勝。

 第67局 獨有千古

著法（紅先勝）：

1.俥八進五 士5退4 2.傌七進六 車1平4

3.炮七進七 士4進5 4.炮七退一！ 士5退4

5.前兵進一！ 士6進5 6.炮七進一

連將殺，紅勝。

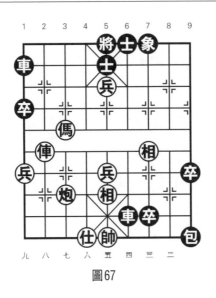

圖67

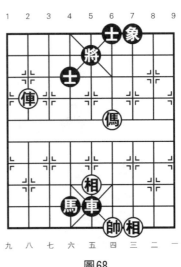

第**68**局　　**成年古代**

著法（紅先勝）：

1. 傌四進三　　將5平4

2. 傌三進四　　將4平5

3. 俥八平五　　象7進5

4. 俥五進一

連將殺，紅勝。

圖68

第69局　變古易常

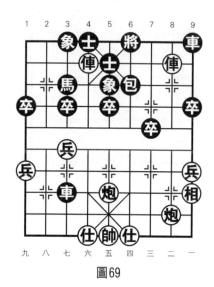

圖69

著法（紅先勝）：

1.俥二平四！　將6進1　　2.炮二平四　包6平8

3.炮五平四

連將殺，紅勝。

第70局　千古不磨

著法（紅先勝）：

1.傌五進六！　車2平4　　2.傌六進七　馬1退3

3.俥五進一　將4進1　　4.傌七退五　將4進1

5.傌五進四　將4退1　　6.俥五平六

連將殺，紅勝。

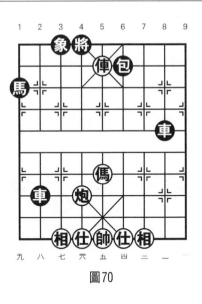

圖70

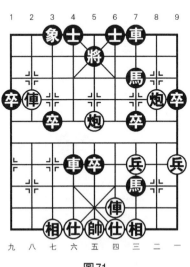

第71局　變古亂常

著法（紅先勝）：

1. 炮二平五　將5平4
2. 俥八進二　將4進1
3. 俥四進六　象3進5
4. 俥四平五

連將殺，紅勝。

圖71

 第72局 曠古奇聞

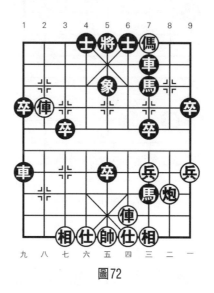

圖72

著法（紅先勝）：

1. 俥四進八！　將5平6　　2. 炮二進七　　將6進1

3. 俥八平四

連將殺，紅勝。

 第73局　引經據古

著法（紅先勝）：

1. 俥四平五　　車1平6　　2. 俥五進三！　將6退1

3. 俥五進一　　將6進1　　4. 俥八進八

連將殺，紅勝。

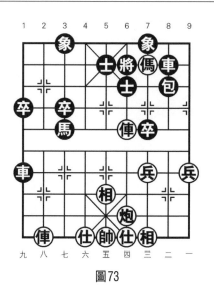

圖73

![ninja] **第74局　曠古一人**

著法（紅先勝）：

第一種殺法：

1.炮二平六　　包4平3　　2.傌八平六　　包3平4

3.傌六進一　　將4平5　　4.傌五進三

連將殺，紅勝。

第二種殺法：

1.傌八進三　　將4進1　　2.炮二平六　　包4平3

3.傌五退六　　包3平4　　4.傌六進七　　包4平5

5.傌八退一　　將4進1　　6.傌七退六

連將殺，紅勝。

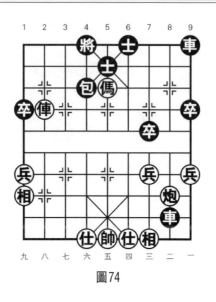

圖74

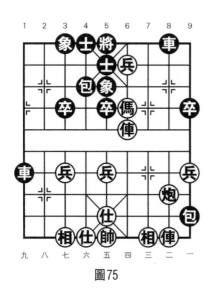

第75局　前古朱聞

著法（紅先勝）：

1. 兵四平五！　士4進5
2. 傌四進三　　將5平4
3. 炮二平六　　包4平1
4. 俥四平六　　包1平4
5. 俥六進二
連將殺，紅勝。

圖75

 # 第76局　超今絕古

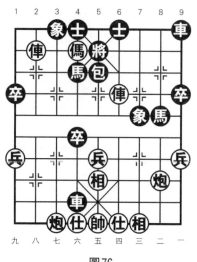

圖76

著法（紅先勝）：

1.炮七進八！　　將5退1

2.傌六退四　　　將5進1

3.炮七退一

連將殺，紅勝。

第77局　　鴻雁驚寒

著法（紅先勝）：

1.俥四進二！　　車9平6

黑如改走將5平6，傌八進六，將6平5，俥八進八，連將殺，紅勝。

2.兵五進一　　將5進1　　3.傌八退七　　將5平6

4.俥八進七　　包5退4　　5.俥八平五

連將殺，紅勝。

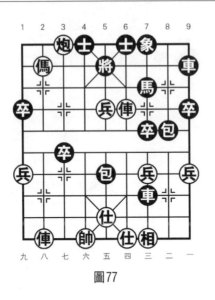

圖77

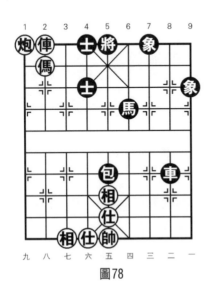

第78局 今不如昔

著法（紅先勝）：

1.俥八平六　　將5進1

2.俥六退一！將5進1

3.炮九退二　　士4退5

4.俥六退一

連將殺，紅勝。

圖78

第79局　今愁古恨

著法（紅先勝）：

1. 俥六進八　車9平4
2. 傌七進六　將6退1
3. 傌六退七　士5退4
4. 傌七進六　象5進3
5. 傌六退七　象3進5
6. 傌七進五　包6進5
7. 傌五進七

絕殺，紅勝。

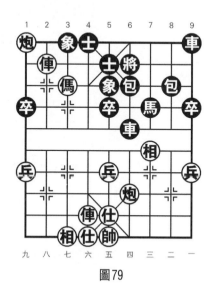

圖79

第80局　今非昔比

著法（紅先勝）：

1. 俥八進九　將4進1　　2. 炮九平四　馬6退4

黑如改走車3進1，紅則俥八平五，馬6退7，俥四平五！馬7退5，炮四退一，將4進1，俥五平六，紅勝。

3. 俥八平五　將4進1　　4. 俥四平五　車3平5
5. 俥五平六　車5平4　　6. 炮四退二

絕殺，紅勝。

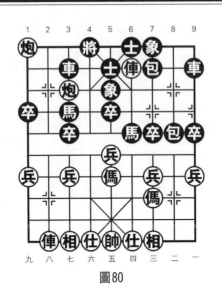

圖80

第81局　今雨新知

著法（紅先勝）：

1.仕五退四！　……

黑有以下四種應著：

（1）車3平6，俥八平六，車6退6，兵五平四！車6進1，俥六進三，絕殺，紅勝。

（2）車3退1，兵五進一！馬7退5，俥八平五，車3退5，俥五平六，將5平6，俥六進三，將6進1，俥六平四，絕殺，紅勝。

（3）車3退6，兵五平四，車3進1，俥八平六，將5平6，兵四平三，車3平7，炮八退七，紅勝定。

（4）將5平6，俥八平四，將6平5，兵五進一，馬7退5，俥四平五，車3退6，俥五平六，將5平6，俥六進三，

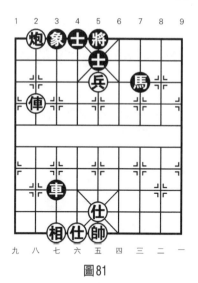

圖81

將6進1，俥六平四，絕殺，紅勝。

第82局　今來古往

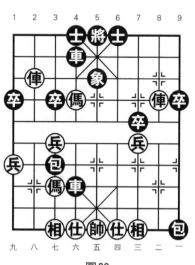

著法（紅先勝）：

1.傌六進四　　後車平6

2.俥八平五　　士4進5

3.俥五進一！　士6進5

4.俥二進三

連將殺，紅勝。

圖82

 第83局　今是昔非

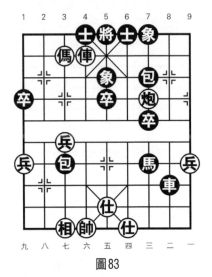

圖83

著法（紅先勝）：

1.炮三平九！　包3退5　　2.炮九進三　　包3退1

3.俥六進一　　將5進1　　4.俥六退一

絕殺，紅勝。

 第84局　今是昨非

著法（紅先勝）：

1.俥六進六　　象3進1　　2.傌八進七　　包9平3

3.俥八進九　　包3退2　　4.俥八平七！　象1退3

5.炮七進八

絕殺，紅勝。

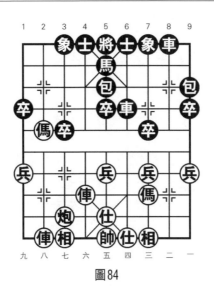

圖84

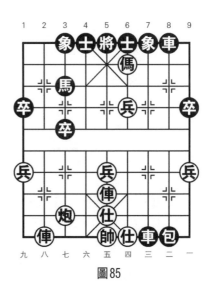

第85局　不今不古

著法（紅先勝）：

1. 傌四退六　將5進1
2. 俥八進八　將5進1
3. 兵四平五　將5平1
4. 俥五平六　馬3進4
5. 俥六進三

連將殺，紅勝。

圖85

第86局　超今冠古

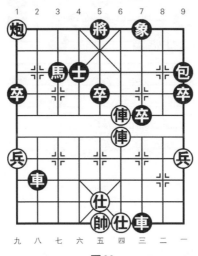

圖86

著法（紅先勝）：

1. 前俥進四　將5進1　　2. 後俥進四　將5進1

3. 前俥平五　士4退5　　4. 炮九退二　車2退5

5. 俥四平五　將5平4　　6. 前俥平五

連將殺，紅勝。

第87局　超今越古

著法（紅先勝）：

1. 俥三平四　將6平5　　2. 兵六進一　將5退1

3. 炮七進二　士4進5　　4. 兵六進一

連將殺，紅勝。

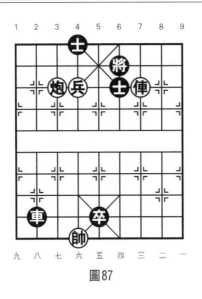

圖87

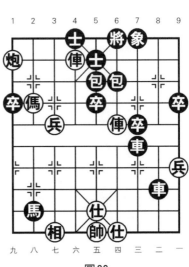

第88局　察今知古

著法（紅先勝）：

1.俥六進一！　士5退4

2.俥四進二　　將6平5

3.傌八進七

連將殺，紅勝。

圖88

第89局 當今無輩

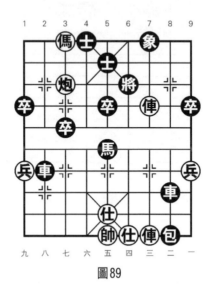

圖89

著法（紅先勝）：

1.傌七退六　象7進5　　2.傌六退五　將6退1

黑如改走象5退3，則前傌平四，將6平5，傌四平五，
將5平4，傌五進二，連將殺，紅勝。

3.前傌進二　將6退1　　4.炮七進二！　象5退3

5.前傌進一　將6進1　　6.傌五進三　將6進1

7.前傌退二　將6退1　　8.前傌進一　將6退1

9.前傌進一

連將殺，紅勝。

 第90局 而今而後

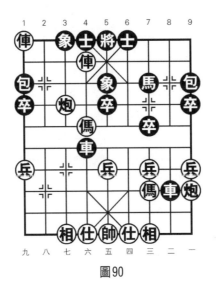

圖90

著法（紅先勝）：

1.傌六進七！ 車4退4 2.炮七進三 士4進5

3.傌七進六！ 將5平4 4.炮七平四

絕殺，紅勝。

 第91局 撫今悼昔

著法（紅先勝）：

1.傌八進七 將5平6 2.前傌進七！ 士5退4

3.傌六進九 包5退2 4.傌六平五

連將殺，紅勝。

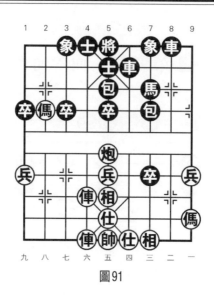

圖91

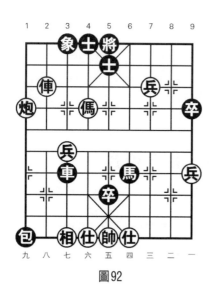

第92局　撫今追昔

圖92

著法（紅先勝）：

1. 傌六進七　　將5平6
2. 俥八平四！　士5進6
3. 炮九平四　　士6退5
4. 兵三平四

連將殺，紅勝。

第93局　撫今思昔

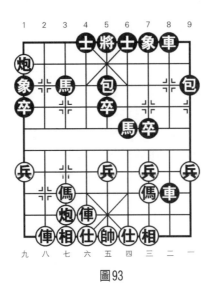

圖93

著法（紅先勝）：

1. 炮九進一　象1退3　　2. 俥六進八！　馬3退4

3. 炮七進八　將5進1　　4. 俥八進八

連將殺，紅勝。

第94局　撫今痛昔

著法（紅先勝）：

1. 俥六進七！　將5平4　　2. 炮九進一　馬2進4

3. 俥八進一　象1退3　　4. 俥八平七

連將殺，紅勝。

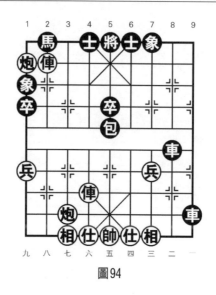

圖94

第95局　感今懷昔

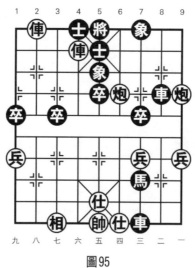

圖95

著法（紅先勝）：

1. 炮一進三　車8退3

黑如改走象7進9，則炮四進三！車8退3，俥六平七，馬7進5，炮四平六，車8進9，炮六退九，士5退4，俥七平六，馬5退7，俥八平六殺，紅勝。

2. 炮四進三！　車8進9　　3. 仕五進四　　卒5進1

4. 俥六退三　　卒5進1　　5. 炮四平六　　象7進9

6. 炮六退三　　士5退4　　7. 俥八平六！　將5進1

8. 前俥退一　　將5退1　　9. 炮六平五　　將5平6

10. 後俥平四

絕殺，紅勝。

 第96局　感今思昔

著法（紅先勝）：

1. 炮五進二！　馬7退5

2. 俥八平七　　將5平6

3. 俥六進一　　將6進1

4. 俥六平四

絕殺，紅勝。

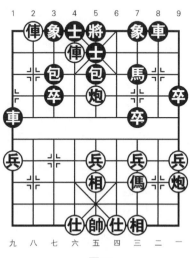

圖96

第97局 感今惟昔

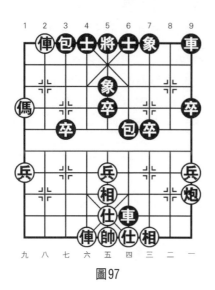

圖97

著法（紅先勝）：

1. 俥六進八　士6進5
2. 俥八平七　包6退3
3. 俥六平五！　將5進1
4. 傌九進七　將5平4
5. 俥七平六

絕殺，紅勝。

第98局 古今中外

著法（紅先勝）：

1. 傌四進五！　象3進5

黑如改走象7進5，則炮一進三，士6進5，帥五平四，士5進6，俥四進三，車4平3，俥四進二，絕殺，紅勝。

2. 炮一進三　士4進5　　3. 俥四進四　將5平4
4. 俥七平五！　馬3退5　　5. 俥四進一　將4進1
6. 俥四平六

絕殺，紅勝。

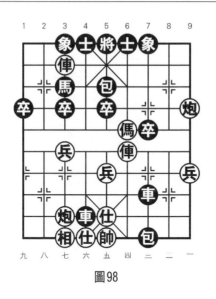

圖98

第**99**局　厚今薄古

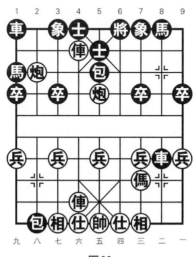

圖99

著法（紅先勝）：

1.前俥進一！ 將6進1

黑如改走士5退4，紅則俥六平四，包5平6，俥四進六，將6平5，炮八平五殺，紅勝。

2.前俥退一 包5平6 3.炮八平五！ 將6退1

4.前俥平五 ……

紅也可改走後炮平四，黑如接走包6平7，則前俥平五，象3進5，俥六平四，包2退7，炮四進一，象5退3，炮四平九，包2平6，俥四進六殺，紅勝。

4.…… 象3進5 5.俥六進七 象7進9

6.炮五平四 包6進7 7.俥五平四 將6平5

8.炮四平五 象5進7 9.俥六平五 將5平4

10.俥四進一

絕殺，紅勝。

 第100局 競今疏古

著法（紅先勝）：

1.炮三平一！ 車8退2 2.俥九平二！ 車8平6

3.俥三平二 車2進4 4.炮一進二！ 車6進7

黑如改走車6平9，則前俥進一，車9平8，俥二進八殺，紅勝。

5.前俥進一 車6退7 6.炮一平四 車2平5

7.炮四平六

絕殺，紅勝。

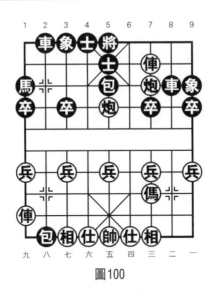

圖100

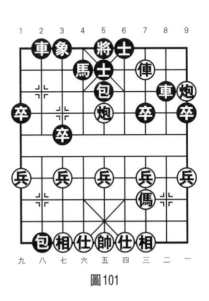

第101局 論今說古

著法（紅先勝）：

1.炮一進二 車8退2

2.俥三平五 將5平4

3.俥五進一

連將殺，紅勝。

圖101

第102局　攀今吊古

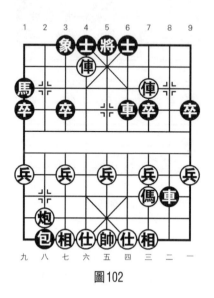

圖102

著法（紅先勝）：

1.俥三進二　士4進5

黑如改走車8平7，紅則炮八平五，士4進5，俥六平
五，將5平4，俥五進一，將4進1，俥三退一，士6進5，
俥三平五，將4進1，前俥平六殺，紅勝。

2.炮八平五　車6退2　　3.俥三退二　包2退5

4.兵七進一　車8平7　　5.俥三平七　車7進2

6.俥七進二

絕殺，紅勝。

第103局　攀今攬古

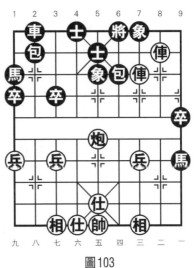

著法（紅先勝）：

1.俥二平四！　將6進1

黑如改走將6平5，則俥

三進二殺，紅勝。

2.炮五平四

連將殺，紅勝。

圖103

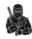 # 第104局　熔今鑄古

著法（紅先勝）：

1.俥四進七	馬5退6	2.仕四進五	馬6退7
3.俥六平五！	將5平4	4.俥五平六	將4平5
5.俥四平三	車1平2	6.俥六平四	將5平4
7.俥四進一	包5退2	8.俥四平五	

絕殺，紅勝。

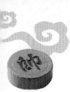

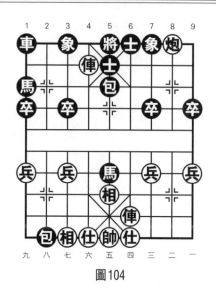

圖104

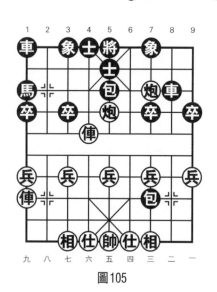

圖105

第105局　說今道古

著法（紅先勝）：

1. 俥九平四　象7進9

2. 俥六平四　車8退2

3. 仕四進五　包7平8

4. 帥五平四　包8退4

5. 前俥進四　車8平6

6. 俥四進七

絕殺，紅勝。

 第106局　通今博古

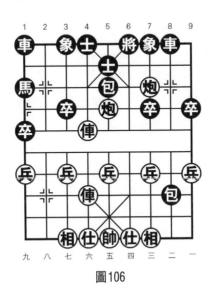

圖106

著法（紅先勝）：

1.前俥進四！　士5退4

黑如改走將6進1，則前俥退一，包5平6，炮五平四，包6平5，仕六進五，車1平2，炮四退五，車2進9，後俥平四，包5平6，俥四平二，包6平5，炮三平四！將6進1，俥二平四殺，紅勝。

2.俥六平四　　包5平6　　3.俥四進五　　將6平5

4.俥四進一　　包8退4　　5.炮五退一　　卒7進1

6.炮五進一！　車8進2　　7.炮三平五

絕殺，紅勝。

 第107局　通今達古

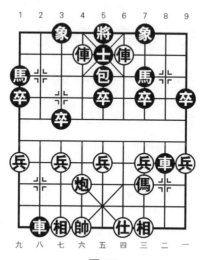

圖107

著法（紅先勝）：

1.炮六平五　　包5平4　　2.炮五進四！　馬7進5

3.俥六平五　　將5平4　　4.俥四進一

絕殺，紅勝。

 第108局　談今論古

著法（紅先勝）：

1.俥六進一！　將6進1　　2.俥三進一　　將6進1

3.俥三平五　　車7平5　　4.炮五退四　　包5進5

5.俥六平四

絕殺，紅勝。

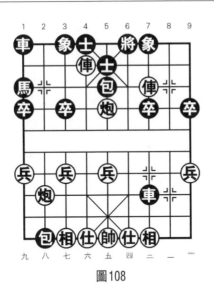

圖108

第**109**局　貫穿古今

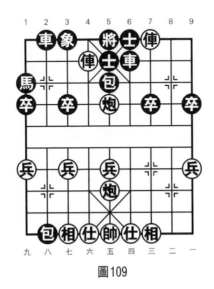

圖109

著法（紅先勝）：

1.俥三退二　車2進2　　2.前炮平一　……

紅也可改走後炮平二，車6平8，炮二進五，車8進1，俥三平二，包2退6，炮五退二，卒3進1，俥六平五，將5平4，俥二進二，包5進4，俥二平四殺，紅勝。

2.……　　　　車6平9　　3.俥三平五　車2平5

4.炮五進五　士5退4　　5.俥六平一

紅得車勝定。

第110局　古肥今瘠

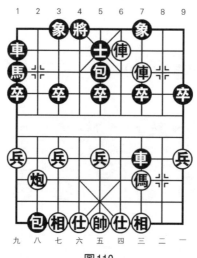

圖110

著法（紅先勝）：

1.俥三進二　將4進1　　2.俥四平五！　士5退4

3.俥六進一　將5進1　　4.炮八進七

連將殺，紅勝。

第111局　古是今非

圖111

著法（紅先勝）：

1. 炮六進七　士6進5　　2. 炮六平八　士5退4

3. 俥六進一　將5進1　　4. 俥八進四　車3退1

5. 俥八平七

絕殺，紅勝。

第112局　古往今來

著法（紅先勝）：

1. 俥六進一！　士5退4　　2. 炮九平七　士4進5

3. 炮六進七

連將殺，紅勝。

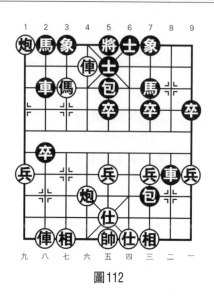

圖112

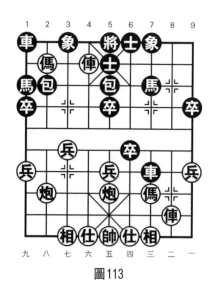

第113局　古爲今用

圖113

著法（紅先勝）：

1.俥六進一！　士5退4　　2.傌八退六　　將5進1

3.俥二進七

連將殺，紅勝。

第114局　今生今世

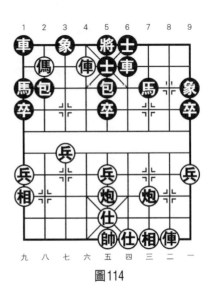

圖114

著法（紅先勝）：

1.俥二進八！　車6平8

2.炮五進四　　馬7進5

3.炮三進七

絕殺，紅勝。

第115局　法古修今

著法（紅先勝）：

1.前炮平六　　馬3進4

黑如改走馬3退4，則炮五進五，將5平4，炮五平三，

包6平5，炮三進二殺，紅勝。

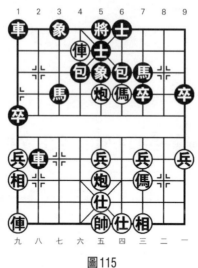

圖115

2.炮五進五　士5退4　　3.炮五退三　馬4退3

4.傌四進六　車1進2　　5.俥六進一　將5進1

6.俥六平五

絕殺，紅勝。

第116局　不古不今

著法（紅先勝）：

1.俥九平六　包2退2　　2.仕六進五　車7進1

3.帥五平六　車7平2　　4.前俥進一　包2平4

5.俥六進四

絕殺，紅勝。

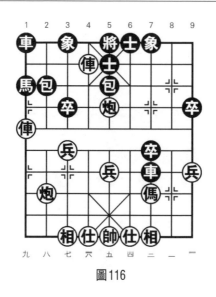

圖116

第117局 博古通今

著法（紅先勝）：

1. 俥三進一　士5退6
2. 俥三平四！　將5平6
3. 俥六進一

連將殺，紅勝。

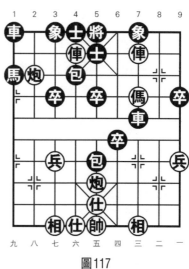

圖117

第118局 博覽古今

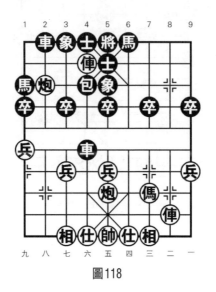

圖118

著法（紅先勝）：

1.炮八平五　馬6進5　　2.俥二進八　　……

紅也可改走炮五進四，將5平6，俥六進一！將6進1，俥二進七，將6進1，俥二平五，包4進2，俥六平四殺，紅勝。

2.……　　　士5退6　　3.炮五進四　馬5退7

黑如改走士4進5，則俥六平五，將5平4，俥二平四殺，紅勝。

4.俥六平三　車4退2　　5.俥三平四　車4平5

6.俥二平四

絕殺，紅勝。

第119局　講古論今

著法（紅先勝）：

1. 俥六平五！　士4進5

2. 俥四進七　　將6平5

3. 俥四退四　　將5平4

4. 炮五平六　　包4平5

5. 俥四平六　　包5平4

6. 俥六進三

絕殺，紅勝。

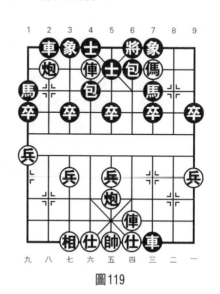

圖119

第120局　陳古刺今

著法（紅先勝）：

1. 傌四進三　　將5平6　　　2. 俥九平四　　包5平6

3. 俥六退一！　將6進1

黑如改走象7進5，則炮八平六，車2進4，俥六進二！將6進1，俥六平三，車2平4，前傌退一，車4進3，俥四平二，紅勝定。

4. 俥六退五　　車7進1　　　5. 俥四進五　　車2進4

6. 炮五平四　　車7退3　　　7. 俥六進六　　車7平4

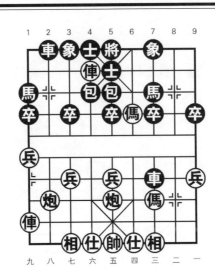

圖120

　　黑如改走車2進3，則炮四進五，車2退5，炮四平五殺，紅勝；黑又如改走車7平6，則俥四進一殺，紅勝。

　　8.炮四進一！　車4退3　　9.俥四進一！　將6進1

10.炮八平四

　　絕殺，紅勝。

第121局　吊古傷今

著法（紅先勝）：

1.炮八進五！　車2進2　　2.傌五進七　車2平3

3.俥六平五

　　絕殺，紅勝。

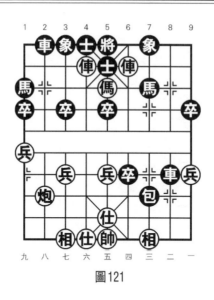

圖121

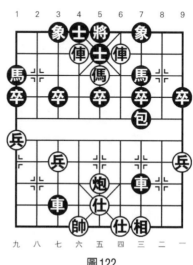

第122局　洞鑒古今

著法（紅先勝）：

1.俥六進一！　士5退4

2.傌五進七

連將殺，紅勝。

圖122

　第123局　非昔是今

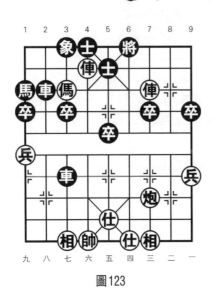

圖123

著法（紅先勝）：

1. 俥三進二　將6進1

2. 傌七進六　將6進1

3. 俥三退二

連將殺，紅勝。

　第124局　亙古亙今

著法（紅先勝）：

1. 炮五進四！　士5進4　　2. 俥四平五　將5平6

3. 俥六平四！　將6進1　　4. 傌七進六　將6退1

5. 俥五平四　將6平5　　6. 傌六退五　士4退5

7. 傌五進七

連將殺，紅勝。

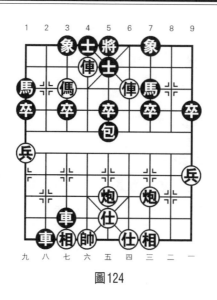

圖124

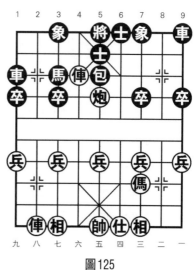

第125局　貴古賤今

著法（紅先勝）：

1. 帥五平六　車9平8
2. 傌八進九！　馬3退2
3. 傌六進二

絕殺，紅勝。

圖125

第126局　厚古薄今

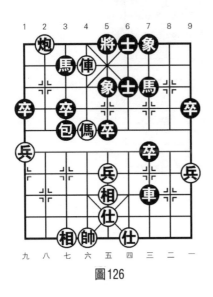

圖126

著法（紅先勝）：

1. 傌六進七！　包3退2

2. 俥六進一　　將5進1

3. 炮八退一　　馬3退5

4. 俥六退一

絕殺，紅勝。

第127局　亙古通今

著法（紅先勝）：

1. 炮九進1　馬1退2　　2. 俥八進九　包5平4

黑如改走士5退4，則俥六進五！將5平4，俥八退一殺，紅勝。

3. 俥八平七　士5退4　　4. 俥六進三　包4平7

5. 俥六進一　車7平6　　6. 俥七平六

絕殺，紅勝。

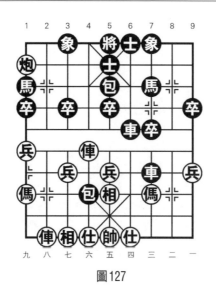

圖127

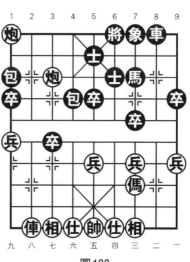

第128局　借古諷今

著法（紅先勝）：

1.俥八進九　將6進1
黑另有以下兩種應著：

（1）包4退3，炮七進
一，包4平5，俥八平五！將6
平5，炮七進一殺，紅勝。

（2）士5退4，俥八平
六，將6進1，俥六退一，士6
退5，炮九平二，紅得車勝
定。

2.炮七進一　包4退2

3.炮九退一　馬7退6

圖128

4. 俥八平五　車8進5　　5. 炮九平六

絕殺，紅勝。

第129局　極古窮今

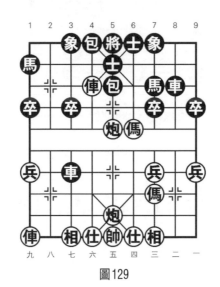

圖129

著法（紅先勝）：

1. 傌四進五！　象3進5　　2. 俥六平五！　包4進6

3. 俥五進一　……

紅也可改走俥五平六，馬7進5，後炮進五，象7進5，俥九平八，馬1進3，俥六平七，車3退2，後炮進二，車8平5，俥七平五，紅勝定。

4. ……　　　將5平4　　5. 俥五進一　將4進1

6. 俥九平八　車8進5　　7. 俥八進八　將4進1

8. 俥八退四　車8平7　　9. 俥八平六

絕殺，紅勝。

第130局　借古喻今

著法（紅先勝）：

1. 俥八進九　　將4進1
2. 炮三進一　　士5進6

黑如改走車6退5，則俥八退一，將4退1，俥六進六！將4平5，俥八進一，士5退4，俥八平六殺，紅勝。

3. 俥八退一　　將4退1
4. 俥六進六　　將4平5
5. 俥六進一　　士6進5
6. 俥八進一　　士5退4
7. 俥八平六

絕殺，紅勝。

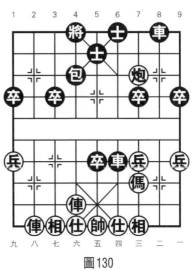

圖130

第131局　邁古超今

著法（紅先勝）：

1. 俥七進三！　包5進4　　2. 傌三進五　……

紅也可改走炮五平六，黑如接走馬5進6，則炮六進七！士6進5，炮六平八，士5退4，俥七平六殺，紅勝。

2. ……　　　馬5進6　　3. 傌五進六　馬6進5
4. 俥六進一　　將5進1　　5. 俥七退一

絕殺，紅勝。

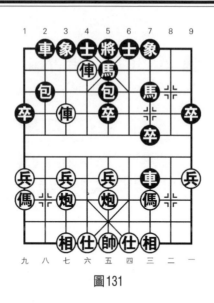

圖131

 第132局　慕古薄今

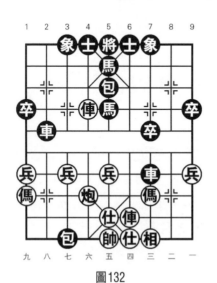

圖132

著法（紅先勝）：

1. 俥四進八！　將5平6

2. 俥六進三　　將6進1

3. 炮六進六　　將6進1

4. 俥六平四

連將殺，紅勝。

 第133局　披古通今

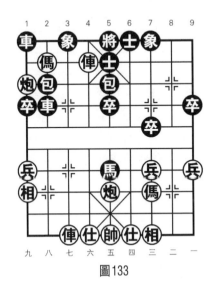

圖133

著法（紅先勝）：

1.俥六進一！　士5退4　　2.傌八退六　將5進1

3.俥七進八

連將殺，紅勝。

 第134局　茹古涵今

著法（紅先勝）：

1.俥六平二　將5平4　　2.炮五平六　將4平5

3.俥二進六

絕殺，紅勝。

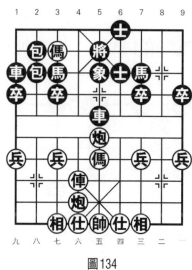

圖134

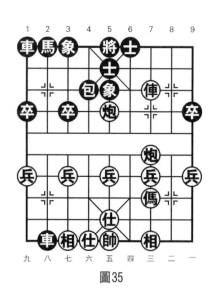

第135局　榮古陋今

著法（紅先勝）：

1. 俥三平五！　將5平4
2. 炮五平六　　包4平3
3. 俥五平六　　將4平5
4. 炮三進五

絕殺，紅勝。

圖35

 第136局　榮古虛今

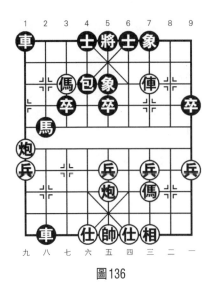

圖136

著法（紅先勝）：

1. 炮五進四　士4進5　　2. 炮九平三　象7進9

3. 俥三平一　馬2退3　　4. 炮三進五

絕殺，紅勝。

 第137局　頌古非今

著法（紅先勝）：

1. 炮九平二　將5平4　　2. 炮五平六　包4進7

3. 俥五平六　將4平5　　4. 炮二進五

絕殺，紅勝。

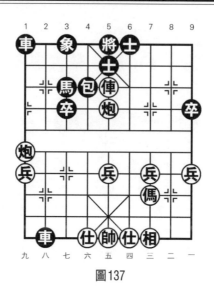

圖137

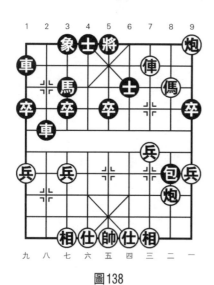

第138局　是古非今

圖138

著法（紅先勝）：

1.傌二進三　　包8退6

2.傌三平五！　將5平6

3.傌三退四　　包8進2

4.傌四進二

連將殺，紅勝。

第139局　鑠古切今

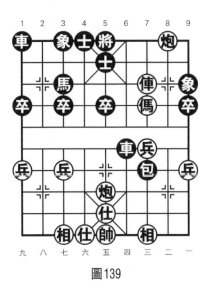

圖139

著法（紅先勝）：

1. 俥三進二　　車6退5
2. 傌三進二！　包7退6
3. 傌二退四

絕殺，紅勝。

第140局　　知往鑒今

著法（紅先勝）：

1. 傌三進四　士5進6	2. 傌四進五　將6平5
3. 傌五進七　將5進1	4. 炮一退二　士6退5
5. 俥三退二　士5進6	6. 俥三進一　士6退5
7. 炮四平二　將5平4	8. 炮二進五　將4退1
9. 傌七退五	

絕殺，紅勝。

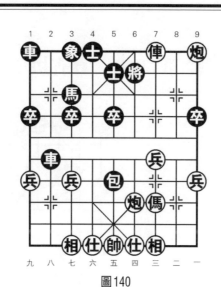

圖140

⚔ 第141局　酌古準今

著法（紅先勝）：

1.俥三退一　將5退1　　2.傌三進一　士4進5

黑另有兩種應法：

（1）士6退5，炮四進七！將5平6，傌一進二殺，紅勝。

（2）象3進5，傌一進二，象5退7，俥三進一，將5進1，俥三退一，將5進1，炮一退二，士6退5，傌二退三，士5進6，傌三退四殺，紅勝。

3.傌一進二　士5退6　　4.傌二退三　士6進5

5.俥三平四　包5平6　　6.俥四進一

絕殺，紅勝。

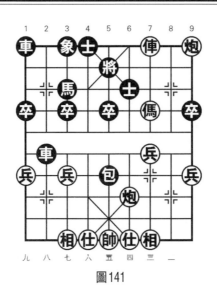

圖141

第142局　酌古參今

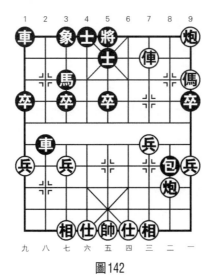

圖142

著法（紅先勝）：

1.傌一進二　士5退6　　2.傌二退三　包8退6
3.俥三平二　包8平7　　4.俥二平四　士4進5
5.炮二進七　將5平4　　6.炮一平三　將4進1
7.傌三進四　將4進1　　8.炮二退二　士5退6
9.炮三退二
絕殺，紅勝。

第143局　震古爍今

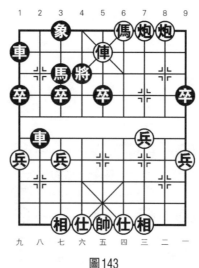

圖143

著法（紅先勝）：

1.俥五退一！　象3進5　　2.炮三退二　象5退7
3.炮二退二
連將殺，紅勝。

 第**144**局　尊古卑今

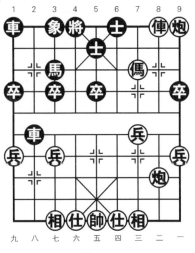

圖144

著法（紅先勝）：

1. 俥二退一　將4進1

2. 傌三進四　將4進1

3. 俥二退一　士5進6

4. 俥二平四　象3進5

5. 俥四平五

連將殺，紅勝。

 第**145**局　傳道授業

著法（紅先勝）：

1. 傌三進四　包5平6　　2. 傌四進五　包6平5

3. 傌五進三　士4退5　　4. 俥五平二　車2進7

5. 俥二退一　將6進1　　6. 傌三退四！車2平6

7. 傌四進二

絕殺，紅勝。

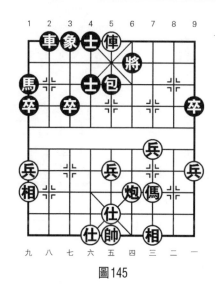

圖145

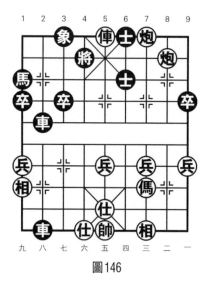

第146局　傳檄而定

圖146

著法（紅先勝）：

1.炮三退一　將4進1　　2.俥五平七　馬1退2

3.炮三退一　士6退5　　4.炮二退一　將4退1

5.俥七退一

絕殺，紅勝。

 第147局　捷報頻傳

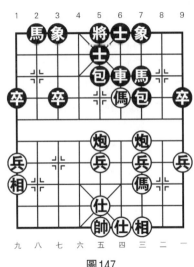

圖147

著法（紅先勝）：

1.傌四進六　將5平4　　2.炮五平六　包7平4

3.傌六進八　將4平5　　4.炮三進五

連將殺，紅勝。

 第148局　名不虛傳

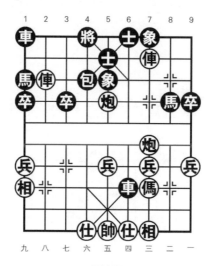

圖148

著法（紅先勝）：

1. 俥八平六！ 士5進4 　　2. 俥三平六！ 將4進1

3. 炮三平六 　士4退5 　　4. 炮五平六

連將殺，紅勝。

 第149局　投傳而去

著法（紅先勝）：

1. 炮三平六 　包4進7 　　2. 俥六進一！ 將5平4

3. 炮五平六 　將4平5 　　4. 傌五進七

絕殺，紅勝。

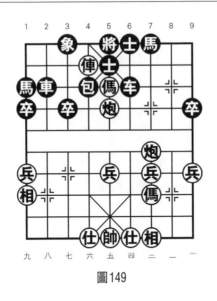

圖149

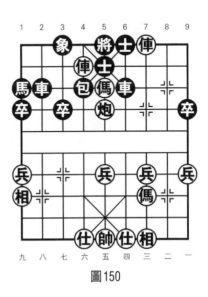

第**150**局　傳經送寶

著法（紅先勝）：

1. 俥六平五　將5平4
2. 俥五進一　將4進1
3. 俥三退一　士6進5
4. 俥三平五

絕殺，紅勝。

圖150

 第151局　言傳身教

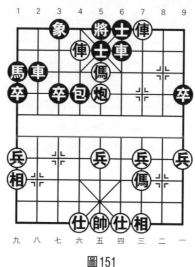

圖151

著法（紅先勝）：

1.俥三平四！　將5平6　　2.俥六進一

連將殺，紅勝。

 第152局　魚傳尺素

著法（紅先勝）：

1.炮三進五　將5平6　　2.俥三進二　包3退1

3.炮二進一

絕殺，紅勝。

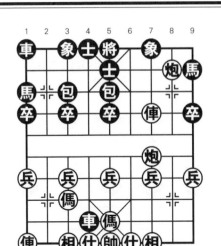

圖152

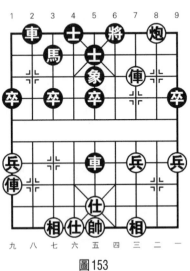

第153局　傳爲佳話

著法（紅先勝）：

1. 俥九平四　　將6平5
2. 俥三進二　　士5退6
3. 俥三平四　　將5進1
4. 後俥進六

連將殺，紅勝。

圖153

 第154局 眉目傳情

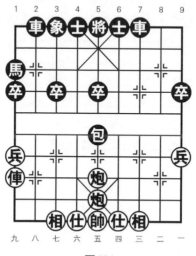

圖154

著法（紅先勝）：

1.後炮進三 士6進5 2.後炮進四 象3進5

3.後炮進三 將5平6 4.俥九平四 士5進6

5.俥四進五

連將殺，紅勝。

 第155局 家傳戶頌

著法（紅先勝）：

1.俥四進一！ 將6進1 2.炮五平四

連將殺，紅勝。

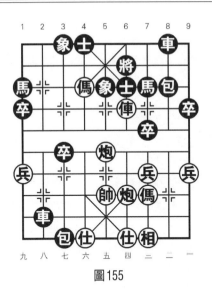

圖155

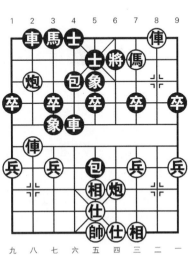

第**156**局 詩禮傳家

著法（紅先勝）：

1. 俥八平四　士5進6

2. 俥四進三！　將6平5

3. 俥二平五　將5平4

4. 俥四進一　士4進5

5. 俥四平五！　馬3進5

6. 炮四進六

連將殺，紅勝。

圖156

第157局　一脈相傳

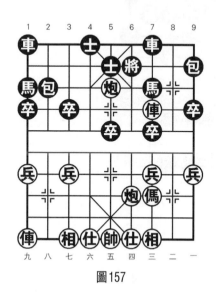

圖157

著法（紅先勝）：

1.炮五平四！　將6進1

2.俥三平四　　將6平5

3.炮四平五　　馬7進5

4.俥四平五　　將5平4

5.俥五平六

連將殺，紅勝。

第158局　傳爲笑談

著法（紅先勝）：

1.俥三平五！　馬2進3

黑如改走將5進1，則前炮平四，將5平4，俥九進一，士4進5，俥九平六，包2平4，俥六進六！士5進4，炮五平六，士4退5，炮四平六，將4進1，俥五平六，將4平5，炮六平五，馬7進5，俥六平五，將5平6，俥五平四殺，紅勝。

2.前炮退二　士4進5　　3.俥五進二　將5平4

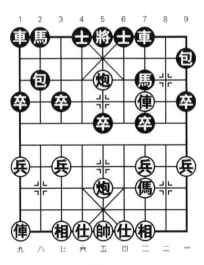

圖158

4. 俥五進一　將4進1　　　5. 俥九進一　馬3進5

6. 俥九平六　包2平4　　　7. 後炮平六　包4進6

8. 傌三退五　士6進5　　　9. 傌五進六　士5進4

10. 炮五平六　士4退5　　11. 傌六進五

絕殺，紅勝。

⚔️ 第159局　傳宗接代

著法（紅先勝）：

1. 俥二平五！　象3進5

黑如改走包9進4，則俥五退一，紅得子得勢大優。

2. 前炮進二　士5進6　　　3. 後炮進四

絕殺，紅勝。

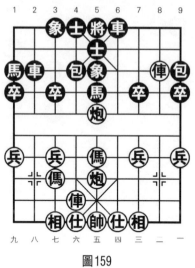

圖159

第160局　謬種流傳

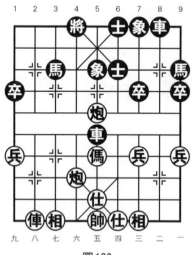

圖160

著法（紅先勝）：

1.俥八進四！　車5退1

黑如改走車5平2，則傌五進六，車2平4，傌六進七

殺，紅勝。

2.傌五進六　將4平5　　3.傌六進七　象5退3

4.俥八進五　象7進5　　5.炮六進六　士6退5

6.俥八平七　士5退4　　7.俥七平六

絕殺，紅勝。

第161局　口傳心授

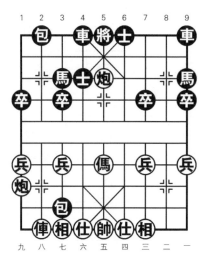

圖161

著法（紅先勝）：

1.炮九平五　車4平3　　2.傌五進六　將5平4

3.傌六進七　車3進1　　4.俥八進八　車3進1

黑如改走車9進1，則前炮平三，將4平5，炮三進二，

將5進1，俥八平七，將5進1，俥七平一，紅得雙車勝定。

　　5.後炮平六　　將4平5

　　黑如改走士4退5，則炮五平六，將4平7，俥八進一，
車3退2，俥八平七殺，紅勝。

　　6.俥八平六　　包2進4　　　7.炮五退四　　車9平8

　　8.炮六平五

　　絕殺，紅勝。

 ## 第162局　以心傳心

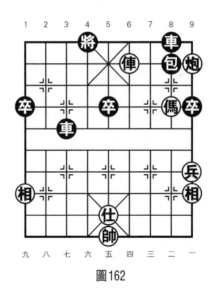

圖162

著法（紅先勝）：

　　1.俥四平六　　將4平5　　　2.傌二進三　　將5平6

　　3.傌三退五　　包8平5　　　4.俥六進一　　將6進1

　　5.傌五退三　　將6進1　　　6.俥六退二　　包5進1

7.俥六平五

連將殺，紅勝。

第163局　推杯換盞

著法（紅先勝）：

1.俥七平六　將4平5

2.俥六平五　將5平4

3.俥四退一

連將殺，紅勝。

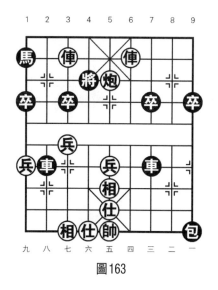

圖163

第164局　傳圭襲組

著法（紅先勝）：

1.俥八進八　車4進1　　2.傌五進六　將5平6

3.俥八平六　士6進5　　4.後炮平四　包6平7

5.炮五平四!　將6進1　　6.傌六進四

連將殺，紅勝。

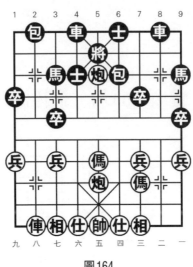

圖164

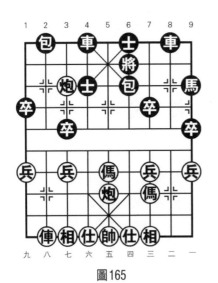

圖165

第165局　傳爲美談

著法（紅先勝）：

1. 俥八進八　　士6進5

2. 炮五平四　　包6平5

3. 傌五進四　　包5平6

4. 俥八平五！　士4退5

5. 傌四進六　　包6平5

6. 傌六進四

連將殺，紅勝。

 第166局　話不虛傳

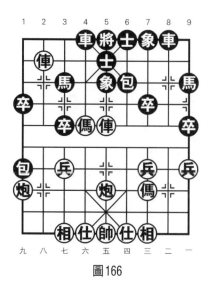

圖166

著法（紅先勝）：

1.傌六進五　　象7進5

黑如改走車4進2，則傌五退六，包6平5，傌六進七，車4平3，傎五進二！車3平5，傎八進一殺，紅勝。

2.炮五進五　　士5進4　　3.炮九平五　　車8進5

4.前炮平七　　士6進5　　5.傎五進三　　將5平6

6.傎五平四　　將6平5　　7.傎八平五

絕殺，紅勝。

 第167局　聖經賢傳

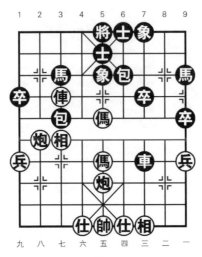

圖167

著法（紅先勝）：

1.後傌進四！　包3平6　　2.傌五進四　將5平4

3.俥七平六　士5進4　　4.俥六進一

絕殺，紅勝。

 第168局　十世單傳

著法（紅先勝）：

1.俥九平六　包2平4　　2.俥六進五！　士5進4

3.俥四平六！　將4進1　　4.炮四平六　士4退5

5.炮五平六

連將殺，紅勝。

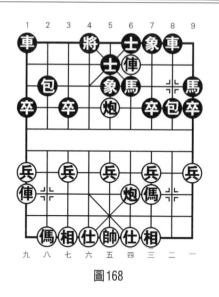

圖168

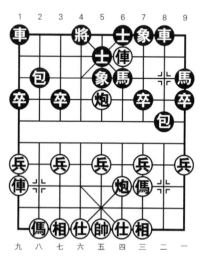

第169局　異聞傳說

著法（紅先勝）：

1. 俥九平六　　包2平4
2. 俥四進一！　馬6退5
3. 俥六進五！　士5進4
4. 俥四平五　　將4進1
5. 炮五平六　　士4退5
6. 炮六退五　　包8平5
7. 仕六進五　　車1平5
8. 炮四平六

絕殺，紅勝。

圖169

第170局　眾口交傳

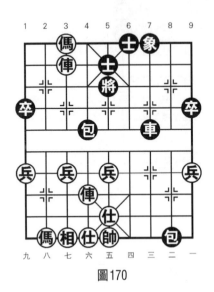

圖170

著法（紅先勝）：

1.俥七退一　　包4退2

2.俥七平六！　士5進4

3.俥六進五

連將殺，紅勝。

第171局　傳爲笑柄

著法（紅先勝）：

1.俥六進五！　士5進4　　2.炮五平六　士4退5

3.炮六退六　包6平4　　4.傌六進八　包4平5

5.傌八進六　包5平4　　6.傌六進五　包4平5

7.傌五進六

連將殺，紅勝。

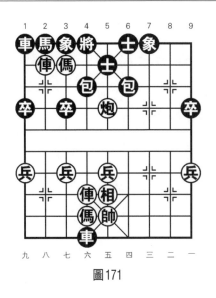

圖171

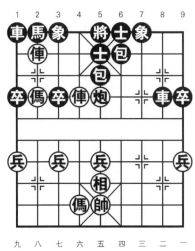

第172局　代代相傳

著法（紅先勝）：

1. 俥六平七　車8平5
2. 俥七進三　士5退4
3. 傌八進六　包6平4
4. 俥八平六　士6進5
5. 俥六進一

絕殺，紅勝。

圖172

第173局　口口相傳

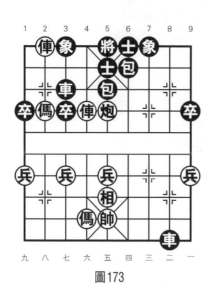

圖173

著法（紅先勝）：

1. 俥六平七！　車3進1
2. 俥八平七！　車3退3
3. 傌八進六　　將5平4
4. 炮五平六

絕殺，紅勝。

第174局　青史傳名

著法（紅先勝）：

1. 炮五進四	士6進5	2. 俥二平五！	將5平6
3. 俥八平七	車3平4	4. 俥五進一	將6進1
5. 俥五退二	包7退1	6. 俥七退三	車9平8
7. 炮五平九	車4平6	8. 炮九進三	車8進4
9. 俥五進二	車8平6	10. 俥七平五	將6進1
11. 前俥平四	包7平6	12. 俥四平六	包6平7
13. 俥五進二	包7進5	14. 俥六平四	

絕殺，紅勝。

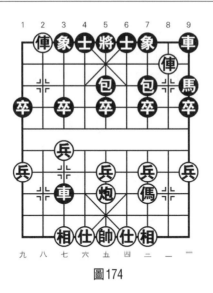

圖174

第175局　言歸正傳

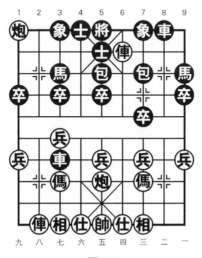

圖175

著法（紅先勝）：

1.俥八進九　士5進6

黑如改走象3進1，則俥八退一，馬3退2，俥八平五，絕殺，紅勝。

2.俥八平七　車3平4　　3.俥七退二　士4進5

4.俥七進二　士5退4　　5.炮五進四　包5平2

6.俥七退一　包2退2　　7.俥七平五

絕殺，紅勝。

 第176局　口耳相傳

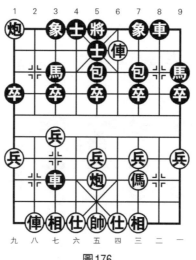

圖176

著法（紅先勝）：

1.俥八進九　馬3退1　　2.俥八退一　士5退6

3.炮五進四　士6進5　　4.俥八平五

絕殺，紅勝。

第177局　衣鉢相傳

著法（紅先勝）：

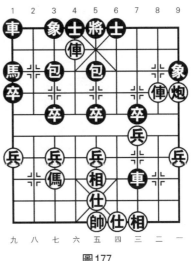

1. 俥二平六　　士6進5

2. 炮一平五　　將5平6

3. 炮五進二！　士4進5

4. 前俥平五　　車1平2

5. 俥六進三

絕殺，紅勝。

圖177

第178局　不可言傳

著法（紅先勝）：

1. 炮八平五！　車7平6　　　2. 炮五退二　　包5平6

3. 俥二平三　　包3進4　　　4. 俥六平四　　馬2進3

5. 炮五平一　　車6平9　　　6. 俥四進一　　將5進1

7. 俥三退一　　將5進1　　　8. 俥四平五　　將5平4

9. 俥三退二　　將4退1　　　10. 俥三平六　　包6平4

11. 俥五退二　　車1進2　　　12. 俥六進一

絕殺，紅勝。

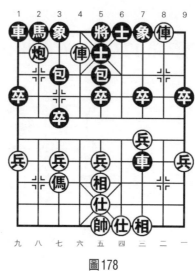

圖178

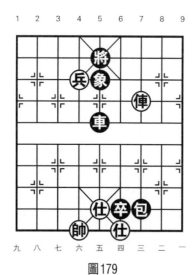

第179局　傳爵表紫

圖179

著法（紅先勝）：

1.兵六進一　將5退1

2.兵六進一　將5進1

3.俥三進二

絕殺，紅勝。

 第180局 大肆宣傳

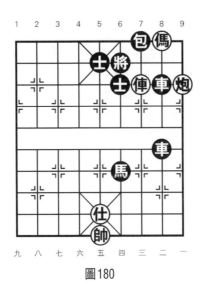

圖180

著法（紅先勝）：

1.俥三進一 將6退1 2.俥三進一 將6進1

3.俥三平四！ 將6退1 4.炮一進二

連將殺，紅勝。

第181局 薪火傳人

著法（紅先勝）：

1.俥二平四！ 將5平6 2.俥三進一

連將殺，紅勝。

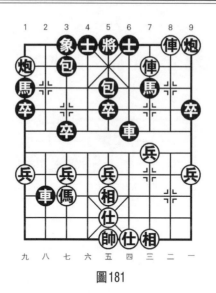

圖181

第182局　家傳人誦

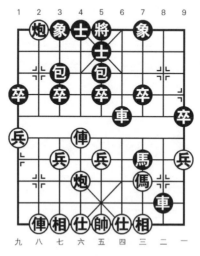

圖182

著法（紅先勝）：

1.炮六進七！　將5平6

黑如改走馬7進9，則炮六退一，象3進1，炮六平九，將5平6，俥六進五殺，紅勝。

2.炮六退一　象3進1　　3.炮六平七　包5平4

4.炮八平九　包4進2

黑如改走車8退4，則俥八進九，士5退4，俥八平六，將6進1，炮九退一，將6進1，後俥進三，象7進5，前俥平四殺，紅勝。

5.俥八進九　士5退4　　6.俥八退八　象1退3

7.俥八平二

紅得車勝定。

第183局　　循誦習傳

著法（紅先勝）：

1.傌五進四　將5平6

2.傌四進二　將6平5

3.兵六進一　將5進1

4.俥六進五

連將殺，紅勝。

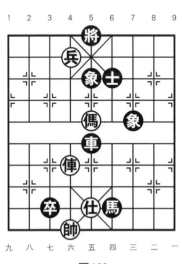

圖183

第184局　豬虎傳訛

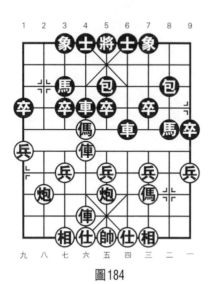

圖184

著法（紅先勝）：

1. 傌六進八　車4進2
2. 傌八進七　車4退4
3. 俥六進七　士6進5
4. 俥六退三　將5平6
5. 俥六平四　包5平6
6. 俥四平二　包6退1
7. 俥二進二　包6平3
8. 俥二平七
紅勝定。

第185局　傳風扇火

著法（紅先勝）：

1. 俥六進五！　馬3退4　　2. 傌七進五　士6進5
3. 俥八平五　　將5平6　　4. 俥五進一　將6進1
5. 俥五平四
連將殺，紅勝。

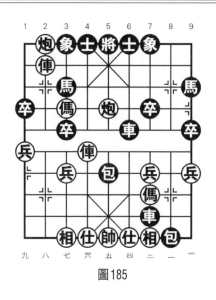

圖185

第186局　眾口相傳

著法（紅先勝）：

1. 兵四平五　將5平6
2. 兵五進一　將6進1
3. 傌八退六

連將殺，紅勝。

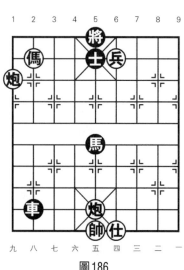

圖186

第187局　傳聞異辭

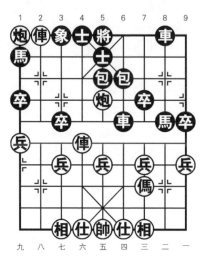

圖187

著法（紅先勝）：

1.俥六進五！　將5平4　　2.俥八退一

連將殺，紅勝。

第188局　黃耳傳書

著法（紅先勝）：

1.俥六平五！	馬3退5	2.炮九退一	馬5進3
3.俥八退一	馬3退5	4.俥八平五！	將6退1
5.俥五進一	將6進1	6.傌五進七	

連將殺，紅勝。

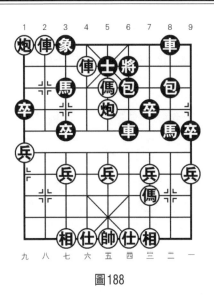

圖188

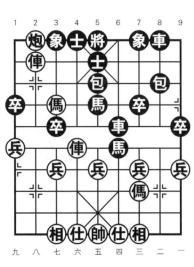

第**189**局　妙處不傳

著法（紅先勝）：

1.俥八平五！　將5進1

2.俥六進四　　將5退1

3.俥六進一　　將5進1

4.俥六退一

連將殺，紅勝。

圖189

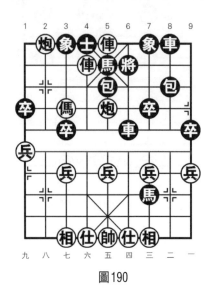

第190局　樹碑立傳

圖190

著法（紅先勝）：

1.俥五平四！　將6退1　　2.俥六進一　將6進1

3.俥六平四

連將殺，紅勝。

第191局　以訛傳訛

著法（紅先勝）：

1.俥六平五！　士4進4　　2.俥五退一　將6退1

3.俥五進一　　將6進1　　4.俥五平四

連將殺，紅勝。

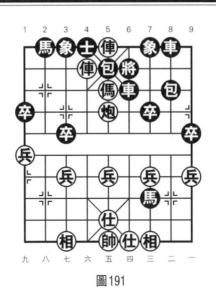

圖191

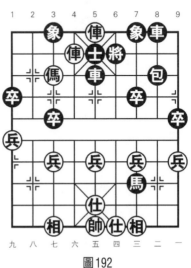

第192局　傳柄移藉

著法（紅先勝）：

1.傌七進六　　將6進1

2.俥五平四！　士5退6

3.俥六平四

絕殺，紅勝。

圖192

第193局　傳誦一時

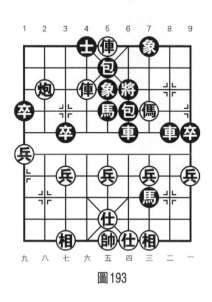

圖193

著法（紅先勝）：

1.俥五平四！　包5平6

2.俥四退一！　包6退2

3.俥六平五

連將殺，紅勝。

第194局　競傳弓冶

著法（紅先勝）：

1.俥八平五！　車6進5

黑如改走包5進4，紅則炮五平四！車6進3，俥六進五殺，紅速勝。

2.傌三退四　　包5進4　　3.仕六進五　　車8平5

4.帥五平六　　車5進1　　5.帥六進一　　包5退5

6.俥六進五　　包5退1　　7.俥六平五　　將6進1

8.俥五平四

絕殺，紅勝。

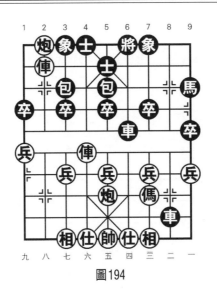

圖194

第195局　十口相傳

著法（紅先勝）：

1.俥六進五！　將6進1

2.俥六平四

連將殺，紅勝。

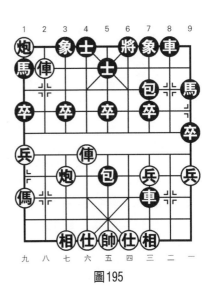

圖195

 第196局　不見經傳

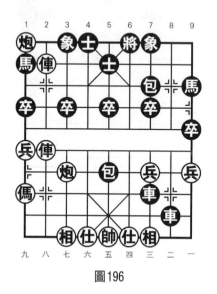

圖196

著法（紅先勝）：

1.後俥平四　包7平6　　2.俥四進三！　士5進6

3.炮七進六

連將殺，紅勝。

 第197局　二仙傳道

著法（紅先勝）：

1.兵五進一　將5平4　　2.兵五平六　將4平5

3.兵六進一

連將殺，紅勝。

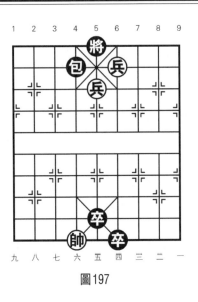

圖197

第198局　傳家之寶

著法（紅先勝）：

1. 俥四進二　將4進1

2. 俥四平六　將4平5

3. 傌三進四　將5平6

4. 俥六平四

連將殺，紅勝。

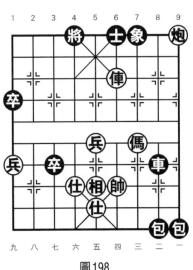

圖198

 第199局　傳國玉璽

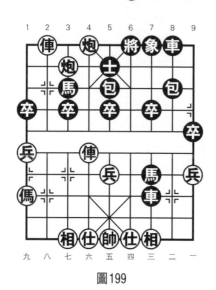

圖199

著法（紅先勝）：

1. 炮六退一　士5退4

2. 俥八平六　包5退2

3. 後俥平四　包8平6

4. 俥四進三

連將殺，紅勝。

第200局　奇花異草

著法（紅先勝）：

第一種著法：

1. 俥九進五　馬5退3　　2. 俥九平六！　馬3退4

3. 炮七進三

絕殺，紅勝。

第二種著法：

1. 炮七進三　士4進5　　2. 俥九進五　馬5退3

3. 炮七退一　士5退4　　4. 俥九平六

絕殺，紅勝。

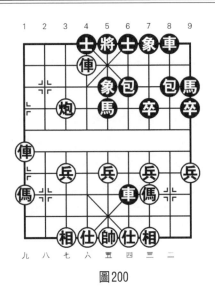

圖200

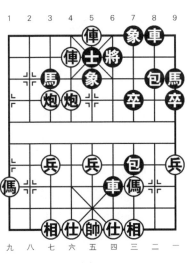

第201局　千古奇聞

著法（紅先勝）：

1.俥六平五！　馬3退5

2.炮六進二　　將6進1

3.俥五平四

連將殺，紅勝。

圖201

第202局　稀奇古怪

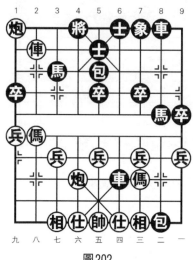

圖202

著法（紅先勝）：

1.傌八進六！　將4平5

黑另有以下兩種應著：

（1）車6平4，傌六進七，將4平5，俥八進一，士5退4，俥八平六，連將殺，紅勝。

（2）士5進4，傌六進七，將4平5，傌七進八，連將殺，紅勝。

2.傌六進七　車6平4

黑如改走包5平4，則傌七進六殺，紅勝。

3.俥八進一　士5退4　　4.俥八平六

絕殺，紅勝。

第203局　　出奇不窮

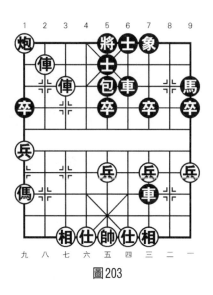

著法（紅先勝）：

1.俥七進二　　士5退4

2.俥八平五！　將5進1

3.俥七退一

連將殺，紅勝。

圖203

第204局　　千古奇冤

著法（紅先勝）：

1.俥六平五！　將6退1

黑如改走將6平5，則俥八進八，將5退1，炮六退七

殺，紅勝。

2.炮六平三　　象3進1　　3.俥八進九　　象1退3

4.俥八平七

連將殺，紅勝。

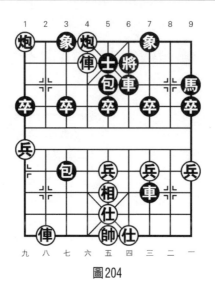

圖204

第205局　拘奇抉異

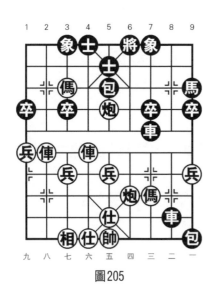

圖205

著法（紅先勝）：

1. 俥六平四　　將6平5
2. 俥八平六　　車8進1
3. 炮四退二　　車8退5
4. 炮四進一　　車7平4
5. 俥六進一　　車8平4
6. 仕五進四　　車4平5
7. 俥四進五

絕殺，紅勝。

 第206局　操贏致奇

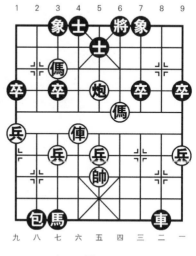

圖206

著法（紅先勝）：

1.傌四進三　　將6進1

2.傌七進六！　士5退4

3.俥六平四

連將殺，紅勝。

 第207局　奇才異能

著法（紅先勝）：

1.傌八進七！　車8平4

黑如改走車8平3，則俥四進五，將5進1，炮八進六！車3平2，俥八進八，連將殺，紅速勝。

2.俥四進五　　將5進1　　3.俥四退一　　將5退1

4.俥四平六　　車1退1

黑如改走包5退1，則俥六平五！將5進1，炮八進六殺，紅勝。

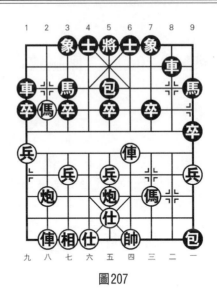

圖207

5. 俥六平三　車1平3　　6. 俥三進一　將5進1

7. 炮八進六!　車3平2　　8. 俥八進八

絕殺，紅勝。

第208局　海外奇談

著法（紅先勝）：

1. 俥八進七　將5平4

黑如改走車3平4，則俥八平七，車4退6，帥五平四，車4平3，俥四進四殺，紅勝。

2. 俥八平七　將4進1　　3. 俥七退一　將4將1

4. 俥四平八　車3進1　　5. 俥八進四

絕殺，紅勝。

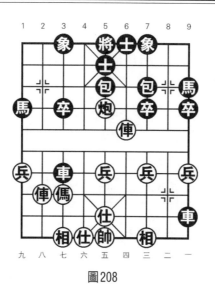

圖208

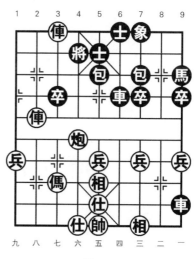

第209局　詭形奇制

著法（紅先勝）：

1.俥七退一　　將4進1

2.俥八平六　　車6平4

3.俥六進一

連將殺，紅勝。

圖209

 第210局　奇文共賞

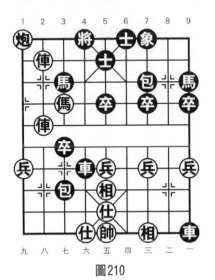

圖210

著法（紅先勝）：

1.前俥進一　　將4進1　　2.後俥進三　　將4進1

3.炮九退二！　馬3退2　　4.俥八退一　　馬2進3

5.俥八平七　　將4退1　　6.俥七進一　　將4進1

7.俥七平六

連將殺，紅勝。

 第211局　瑰意奇行

著法（紅先勝）：

1.俥四進二！　將6進1　　2.炮五平四

連將殺，紅勝。

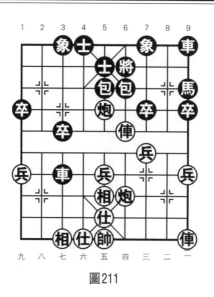

圖211

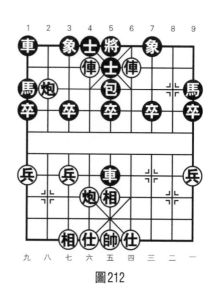

圖212

第212局　歸奇顧怪

著法（紅先勝）：

1.炮六進五！　包5平2

2.炮六平五　　士5進4

3.俥六平五

絕殺，紅勝。

 第213局　稱奇道絕

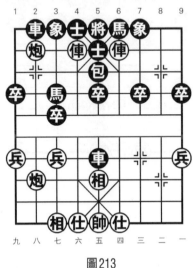

圖213

著法（紅先勝）：

1. 後炮進七　馬3退4　　2. 俥四平五

絕殺，紅勝。

 第214局　奇形異狀

著法（紅先勝）：

1. 炮八平五！　包4平5　　2. 炮六進七　車2進9

3. 炮五退二！　車5退3　　4. 俥四平五

絕殺，紅勝。

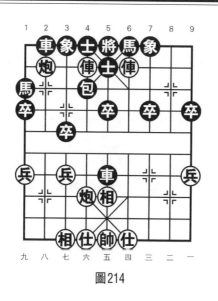

圖214

第215局　平淡無奇

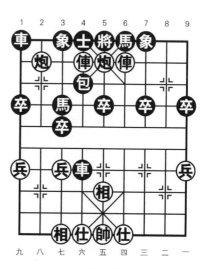

著法（紅先勝）：

1.俥四進一！　將5平6

2.俥六進一

連將殺，紅勝。

圖215

 第216局　飾怪裝奇

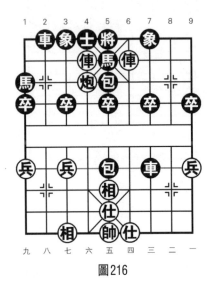

圖216

著法（紅先勝）：

1.俥四進一！　將5平6　　2.俥六進一　將6進1

3.炮六進一　將6進1　　4.俥六平四

連將殺，紅勝。

 第217局　不足爲奇

著法（紅先勝）：

1.炮五退二！　後包平6　　2.俥六平五！　將5平4

3.俥五平六　將4平5　　4.俥四平五　將5平6

5.俥六進一

連將殺，紅勝。

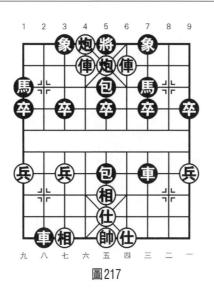

圖217

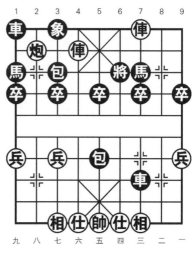

第218局　無奇不有

著法（紅先勝）：

1.炮八退一　　包3進4

2.俥三退二

連將殺，紅勝。

圖218

 第219局　巧發奇中

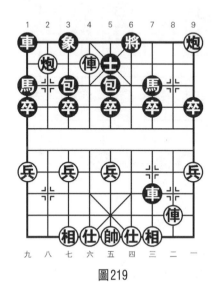

圖219

著法（紅先勝）：

1.俥二進八　　將6進1　　2.俥二退一　　將6退1

黑如改走將6進1，則俥六平五，馬7退8，俥五平四！

馬8進6，炮一平四，馬6進8，炮八平四殺，紅勝。

3.炮八平五　　將6平5　　4.炮五退二！　包5進4

5.俥二平五　　將5平6　　6.俥六進一

連將殺，紅勝。

 第**220**局　爭奇鬥豔

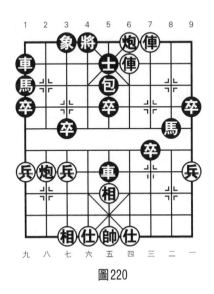

圖220

著法（紅先勝）：

1.炮八進六　將4進1　　2.俥四平五！　將4進1

3.炮四退二

連將殺，紅勝。

 第**221**局　奇花異卉

著法（紅先勝）：

1.炮五退二！　馬7進5　　2.俥六平五　將5平4

3.俥四進一

連將殺，紅勝。

圖221

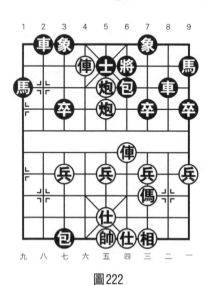

第222局 奇技淫巧

著法（紅先勝）：

1.俥六平五　　將6退1

2.後炮平四！　包6進3

3.炮五平四

連將殺，紅勝。

圖222

 第223局　奇物異寶

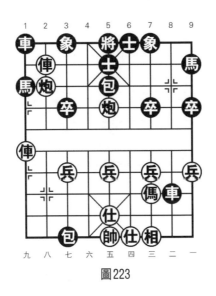

圖223

著法（紅先勝）：

1.俥九進三！　車1進2　　2.俥八平五！　士6進5

3.炮八進二

絕殺，紅勝。

 第224局　奇裝異服

著法（紅先勝）：

1.俥九平六！　包4進9　　2.帥五平六　車1平2

3.俥六進一

絕殺，紅勝。

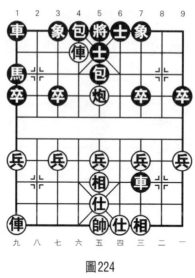

圖224

第225局　奇貨可居

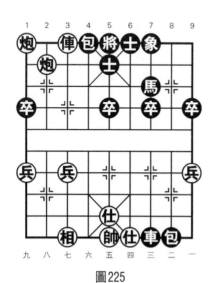

圖225

著法（紅先勝）：

1.俥七退一　包4進2

2.炮八進一

連將殺，紅勝。

 第226局　千奇百怪

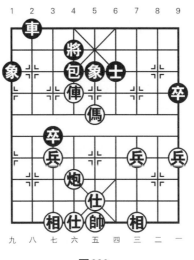

圖226

著法（紅先勝）：

1.俥六進一　將4平5　　2.俥六平五！　將5平4

3.傌五進七　將4退1　　4.傌七退六

連將殺，紅勝。

 第227局　奇光異彩

著法（紅先勝）：

1.炮八平五　將5平6　　2.俥六進一　象3進5

3.俥六平五

連將殺，紅勝。

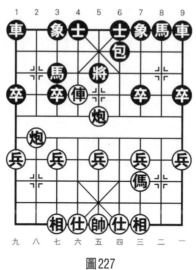

圖227

第228局　雁行折翼

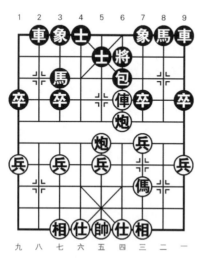

著法（紅先勝）：

1.俥四平五　　包6平5

2.炮五平四

連將殺，紅勝。

圖228

第229局　　出奇制勝

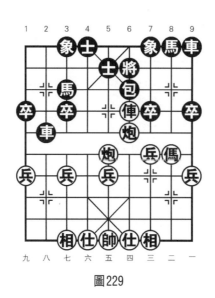

圖229

著法（紅先勝）：

1.傌二進三　馬8進7　　2.俥四進一！　將6進1

3.炮五平四

連將殺，紅勝。

 第230局　　賞奇析疑

著法（紅先勝）：

1.俥二平六　馬3退2　　2.俥六進五

絕殺，紅勝。

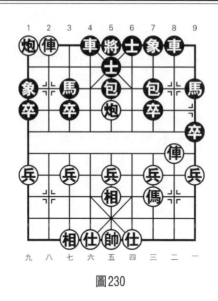

圖230

第231局　不以爲奇

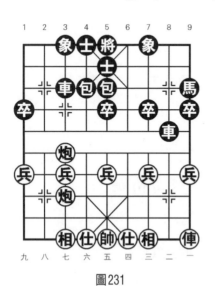

圖231

著法（紅先勝）：

1.前炮進五！　車3退2

2.炮七進七

連將殺，紅勝。

 第232局　化腐爲奇

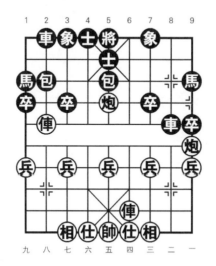

圖232

著法（紅先勝）：

1.炮一進三！　車8平2　　2.炮一進二　象7進9

3.仕四進五　　前車平5　　4.帥五平四　車5退1

5.俥四進八

絕殺，紅勝。

 第233局　操奇逐贏

著法（紅先勝）：

1.炮三進一　馬7退8　　2.炮三平六　馬8進6

3.俥二進一

連將殺，紅勝。

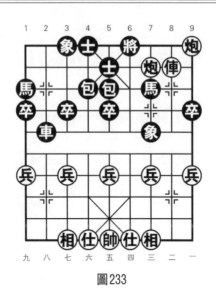

圖233

第234局　逞奇眩異

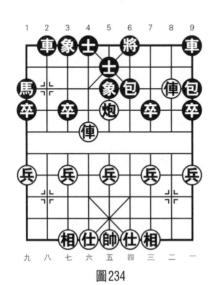

著法（紅先勝）：

1.俥六進四！　士5退4

2.俥二平四

連將殺，紅勝。

圖234

第235局　碌碌無奇

著法（紅先勝）：

1.俥四平六　　車2進4

2.前俥進四！　包6平4

3.俥六進六

絕殺，紅勝。

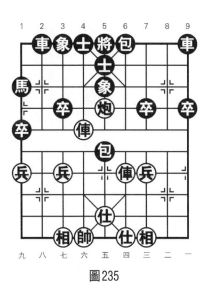

圖235

第236局　囤積居奇

著法（紅先勝）：

1.炮七平八　　包3平4

黑如改走包3平2，則俥六平七，象3進1，俥七平六，車8進4，俥六進二殺，紅勝。

2.俥六退二　　馬3進5　　3.炮八進五　　士5退4

4.俥六進四　　將5進1　　5.俥六退一

絕殺，紅勝。

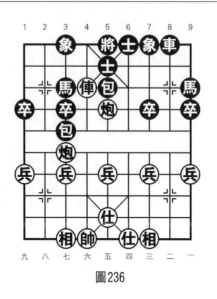

圖236

 第237局　離奇古怪

著法（紅先勝）：

1.俥二退一　　將6退1　　2.傌六進五　士4退5

黑另有以下兩種著法：

（1）將6平5，炮六平五，士6退5，俥二進一，連將
殺，紅勝。

（2）士6退5，俥二進一，將6進1，傌五退三，將6進
1，俥二退二，連將殺，紅勝。

3.俥二進一　　將6進1　　4.炮六進四　士5進4

5.俥二退一

連將殺，紅勝。

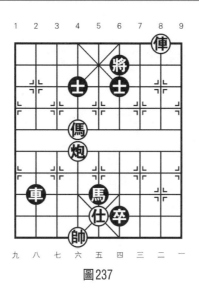

圖237

第238局　奇談怪論

著法（紅先勝）：

1.後炮進四　士6進5

2.後炮進五　將5平6

3.後炮平四

連將殺，紅勝。

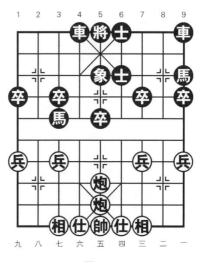

圖238

 第239局　翻空出奇

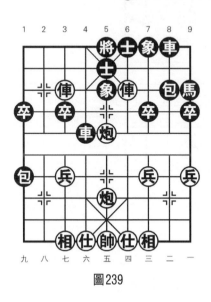

圖239

著法（紅先勝）：

1. 俥七進二　　車4退4

2. 俥四平五！　車4平3

3. 俥五平七　　將5平4

4. 俥七進二　　將4進1

5. 後炮平六　　包8進3

6. 炮五退四　　包8平5

7. 炮五平六

絕殺，紅勝。

 第240局　魁梧奇偉

著法（紅先勝）：

1. 炮五進四　包4平5　　2. 傌四進六　馬3進5

3. 傌六進七　馬5退7　　4. 炮二平五　車2退5

5. 炮五進五　士5進4

絕殺，紅勝。

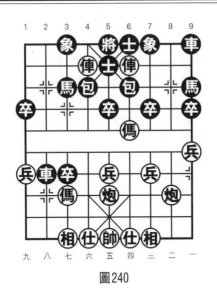

圖240

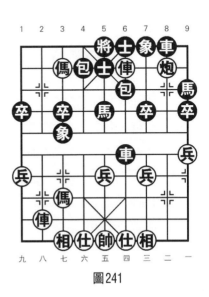

第**241**局　炫異爭奇

著法（紅先勝）：

1.俥八進八　　士5退4

2.俥八平六！　將5平4

3.俥四進一

連將殺，紅勝。

圖241

 第242局　鬥怪爭奇

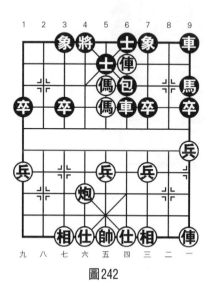

圖242

著法（紅先勝）：

1. 俥四進一　將4進1

2. 前傌退七　將4進1

3. 俥四退二　士5進6

4. 俥一進一　車6平5

5. 俥一平六　車5平3

6. 炮六平五　車3平4

7. 俥六進五

絕殺，紅勝。

第243局　運籌出奇

著法（紅先勝）：

1. 俥一平六　士5進4　　2. 俥四進一　將4進1

3. 俥四退一　將4退1　　4. 前傌退五　將4平5

5. 俥六平八　馬5退3　　6. 俥四進一　將5進1

7. 俥八進七！　將5進1　　8. 炮二平五　車6平5

絕殺，紅勝。

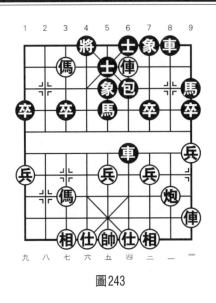

圖243

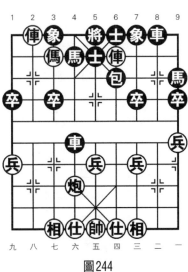

第244局　異木奇花

著法（紅先勝）：

1.俥八平七　士5退4

2.俥七平六！　將5平4

3.俥四進一

連將殺，紅勝。

圖244

第245局　平淡無奇

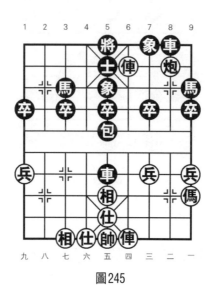

圖245

著法（紅先勝）：

1.炮二平五　　將5平4　　2.炮五退二　　車5平4

黑如改走馬3進5，則前俥進一，將4進1，後俥進八，將4進1，前俥平六殺，紅勝。

3. 前俥進一　　將4進1　　4. 後俥進八　　將4進1

5. 帥五平四　　車8進7　　6. 後俥平七　　象5進7

7. 俥七退一　　將4退1　　8. 俥四退一　　將4退1

9. 俥七進二

絕殺，紅勝。

第246局　奇想天開

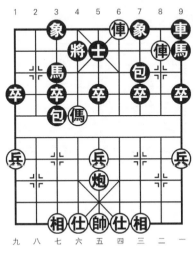

圖246

著法（紅先勝）：

1.炮五平六　包7平4　　2.傌六進七　包4平5

3.俥四平六

連將殺，紅勝。

第247局　找奇抉怪

著法（紅先勝）：

1.傌五進三　車3平5　　2.俥四進八

連將殺，紅勝。

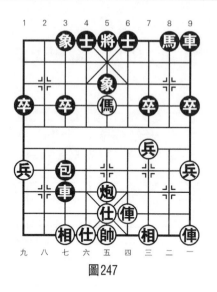

圖247

第248局　六出奇計

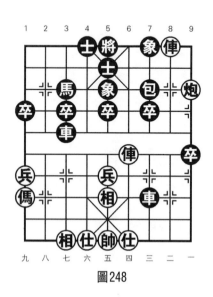

圖248

著法（紅先勝）：

第一種殺法：

1. 俥四進四　士5退6

2. 炮一進二　車7退3

3. 炮一平三　士6進5

4. 炮三退一　士5退6

5. 俥二平四

絕殺，紅勝。

第二種殺法：

1. 炮一進二　　包7平6

2. 俥四進三！　士5退6

3.俥四進二！　將5平6　　4.俥二退一

絕殺，紅勝。

第249局　　出奇劃策

著法（紅先勝）：

1.俥一平四！　包6進9

2.帥五平四　　車3平5

3.俥四進一

絕殺，紅勝。

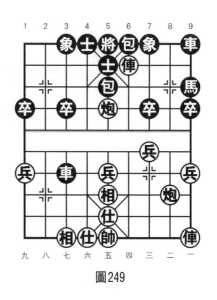

圖249

第250局　　珍禽奇獸

著法（紅先勝）：

1.俥四進三！　將6進1

黑如改走將6平5，則俥一平四，車8進7，前俥進一

殺，紅勝。

2.俥一平四　　包5平6　　3.炮二平四！　包6進7

4.炮五平四

連將殺，紅勝。

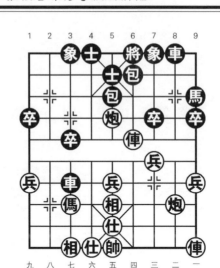

圖250

第251局　異寶奇珍

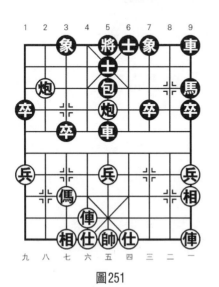

圖251

著法（紅先勝）：

1. 炮八進二　象3進1

2. 俥六進五　馬9退8

3. 仕六進五　馬8進7

4. 帥五平六　車5退1

5. 俥六進三

絕殺，紅勝。

第252局　奇恥大辱

著法（紅先勝）：

1.炮三平一　　車9退1

2.俥四進一！　士5退6

3.傌二退四　　將5進1

4.俥二進八

絕殺，紅勝。

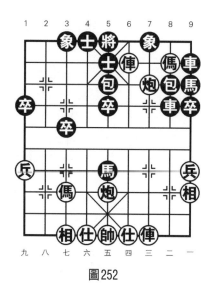

圖252

第253局　怪誕詭奇

著法（紅先勝）：

1.炮八進七　包3退1　　2.俥四進一！　士5退6

3.傌二退四　將5進1　　4.俥三進八　　將5進1

5.傌九進七　馬3進1

黑如改走將5平6吃傌，則傌七進六，紅伏有俥三平四

和俥三退一雙叫殺，紅勝。

6.傌七進六　將5平4　　7.俥三平六　將4平5

8.俥六平七　將5平4　　9.俥七退一

絕殺，紅勝。

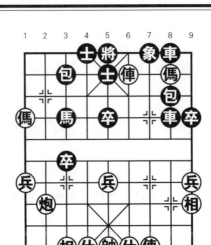

圖253

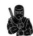 第254局　奇珍異玩

著法（紅先勝）：

1.炮五平四！　將6進1

2.炮四平五

連將殺，紅勝。

圖254

 第255局　何足爲奇

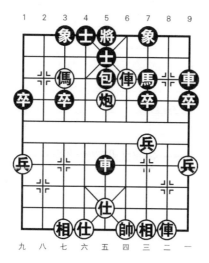

<div align="center">圖255</div>

著法（紅先勝）：

1.俥二進九！　車5退3　　2.俥二平三　　士5退6

3.俥三平四！　馬7退6　　4.俥四進二

絕殺，紅勝。

 第256局　巾幗奇才

著法（紅先勝）：

1.傌七進六　將6退1

黑另有以下兩種應著：

（1）將6平5，俥七退一，將5退1，傌六退五殺，紅

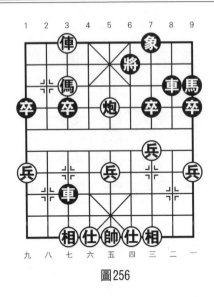

圖256

勝。

（2）將6進1，俥七退二，象7進5，俥七平五殺，紅勝。

2.傌六退五　將6進1　　3.俥七平四
連將殺，紅勝。

 第257局　瑤草奇花

著法（紅先勝）：

1.帥五平六　　包2平4　　2.俥六進二！　包6平4

3.俥八進八　　包4退2　　4.俥八平六

絕殺，紅勝。

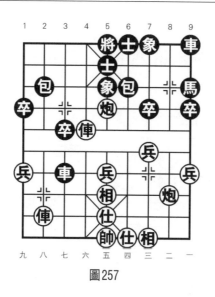

圖257

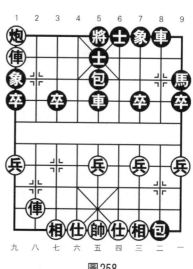

第258局 奇冤極枉

著法（紅先勝）：

1.俥八進八　士5退4

2.俥九平五！ 士6進5

3.俥八退一

連將殺，紅勝。

圖258

 第259局　曠世奇才

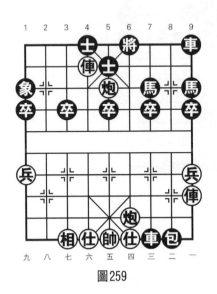

圖259

著法（紅先勝）：

1.俥一平四　士5進6

2.俥四進五　將6平5

3.俥四進一　象1進3

4.俥六平五

絕殺，紅勝。

 第260局　亙古奇聞

著法（紅先勝）：

1.後炮進五　馬3進5　　2.俥四平五　將5平6

3.俥五進一　將6進1　　4.俥七進二　馬5退4

黑如改走將6進1，則俥五平四，馬5退6，俥四退一，將6平5，俥七退一殺，紅勝。

5.俥七平六　將6進1　　6.俥五平四　將6平5

7.俥六退二　士4進5

黑如改走將5退1，則俥六平五，將5平4（黑如走象7

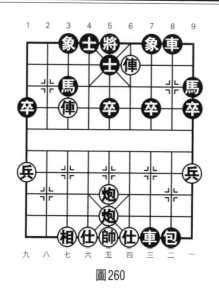

圖260

進5，則俥四退一！將5退1，俥五進一，士4進5，俥四平五，將5平6，後俥平四殺，紅勝），俥四退一，將4進1，俥五平七，下一步俥七進一殺，紅勝。

8. 俥六平五　將5平4　　9. 俥五進二　象7進5
10. 俥四退三　車7退3　　11. 仕四進五　車7平4
12. 俥四平七　包8平9　　13. 俥七進一
絕殺，紅勝。

第261局　甄奇錄異

著法（紅先勝）：
1. 炮五進四　包5進4　　2. 炮七進二
連將殺，紅勝。

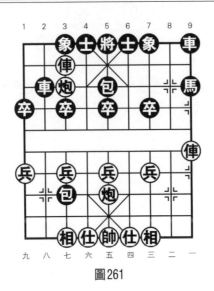

圖261

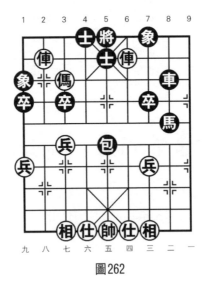

第262局　千載奇遇

圖262

著法（紅先勝）：

1.俥四平五！　將5平6

黑如改走士4進5，則俥八進一，士5退4，俥八平六，連將殺，紅勝。

2.俥五平六　車8平3　　3.俥六進一　包5退5

4.俥六平五

絕殺，紅勝。

第263局　拍案驚奇

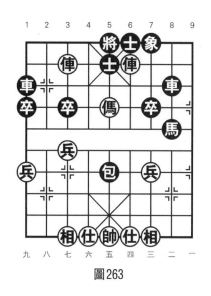

圖263

著法（紅先勝）：

1.俥七進一　士5退4　　2.俥七平六！　將5平4

3.俥四進一

連將殺，紅勝。

 ## 第264局　好奇尚異

圖264

著法（紅先勝）：

1.俥七進一　將4進1　　2.傌八退七　將4進1

3.俥七退二　將4退1　　4.俥七平九　將4退1

5.俥九進二

連將殺，紅勝。

 ## 第265局　奇形怪狀

著法（紅先勝）：

1.俥一平六　包3平4　　2.俥六進三！　車8平4

3.俥七進一　將4進1　　4.炮二退一

連將殺，紅勝。

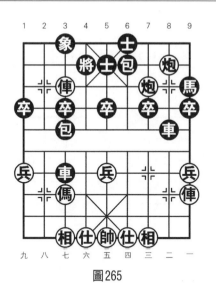

圖265

第266局 矜奇立異

著法（紅先勝）：

1. 俥四平六　　將4平5
2. 傌四進五！　包3平5
3. 俥八平七　　象3進1
4. 俥七平八　　將5平6
5. 俥六平四　　將6平6
6. 俥八進一　　象1退3
7. 俥八平七

絕殺，紅勝。

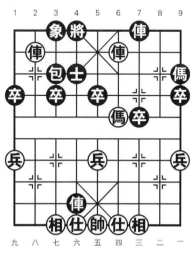

圖266

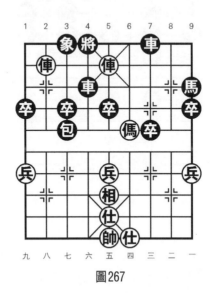 第267局 逞怪披奇

圖267

著法（紅先勝）：

1.傌四進五！ 車7進2

黑如改走象3進5，則俥五平六！車4退1，俥八進一
殺，紅勝。

2.俥五平六 將4平5 3.俥六平一 象3進5

4.俥一平五 將5平6 5.俥五平四 將6平5

6.俥八平五 將5平4 7.俥四進一

絕殺，紅勝。

 # 第268局　自相殘殺

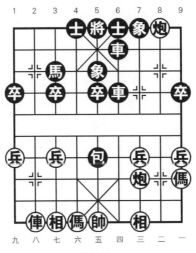

圖268

著法（紅先勝）：

1.炮三進七　將5進1

2.俥八進八

連將殺，紅勝。

 # 第269局　不教而殺

著法（紅先勝）：

1.俥二進一　將6進1	2.傌一進二　士5進4
3.俥二平五　士4進5	4.傌二進三　將6進1
5.傌三進二　將6退1	6.炮一退一

絕殺，紅勝。

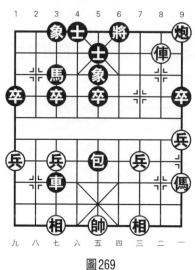

圖269

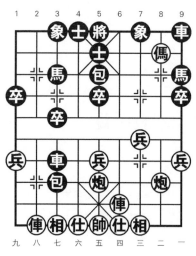

第270局　以殺止殺

著法（紅先勝）：

1.俥四進八！　士5退6

2.傌二退四　　將5進1

3.俥八進八

連將殺，紅勝。

圖270

 # 第271局　殺馬毀車

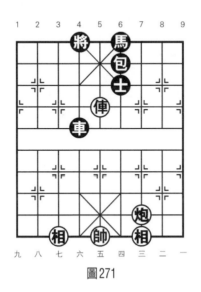

圖271

著法（紅先勝）：

1.俥五進三　將4進1　　2.炮三進七　士6退5

3.俥五退一　將4退1　　4.俥五進一

連將殺，紅勝。

 # 第272局　殺彝教子

著法（紅先勝）：

1.俥六平五！　象7進5　　2.俥七平五

連將殺，紅勝。

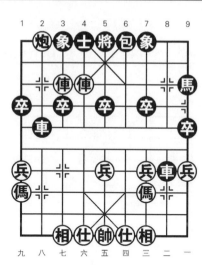

圖272

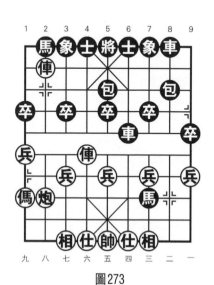

第273局　斬盡殺絕

著法（紅先勝）：

1.俥六進五！　將5平4

2.炮八進七

連將殺，紅勝。

圖273

 第274局　破軍殺將

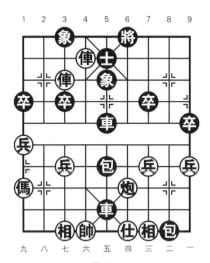

圖274

著法（紅先勝）：

1.俥七進二	將6進1	2.俥七退三	將6退1
3.俥七平四	將6平5	4.俥四進二	前車平6
5.俥四平五	將5平6	6.俥六進一	

絕殺，紅勝。

 第275局　不豐不殺

著法（紅先勝）：

1.俥七進一	士5退4	2.傌九進七	將5進1
3.俥六進四	將5進1	4.俥六平二	

連將殺，紅勝。

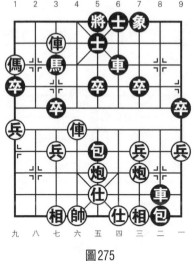

圖275

第276局　殺敵致果

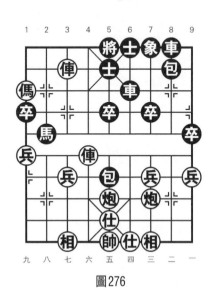

圖276

著法（紅先勝）：

1. 俥七進一　　士5退4
2. 俥六進五　　將5進1
3. 俥六平五　　將5平6
4. 俥五平四　　將6平5
5. 俥七平五　　將5平4
6. 馮九進八　　將4進1
7. 俥四退二　　象7進5
8. 俥四平五！　包5退4
9. 俥五退二

連將殺，紅勝。

第277局　殺人越貨

著法（紅先勝）：

1.傌九進八　士5退4

2.傌八退七　車2退4

3.炮五進四　車2平1

4.俥七平五

絕殺，紅勝。

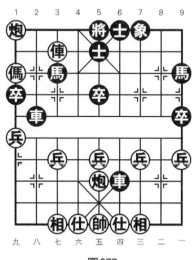

圖277

第278局　殺身報國

著法（紅先勝）：

1.炮五進四　士5進4

黑如改走將5平6，則炮三平四，車6平4，俥七平四，絕殺，紅勝。

2.俥七平六　包8退3　　3.前俥進二　將5進1

4.炮三平五　將5平6　　5.前炮退一　車6進2

6.後俥進四　將6進1　　7.前俥平三　將6平5

8.俥三平七　將5平6　　9.俥七退二

絕殺，紅勝。

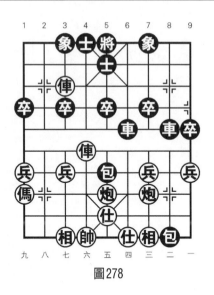

圖278

第279局　殺氣騰騰

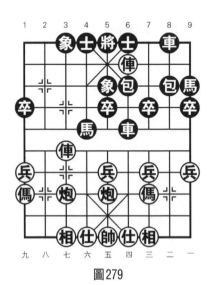

圖279

著法（紅先勝）：

1. 炮五進四　象5進3
2. 俥七進一　象3進1
3. 俥七進三　車6平5
4. 俥七平五

絕殺，紅勝。

 第280局　殺雞駭猴

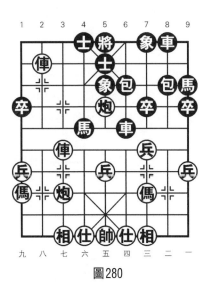

圖280

著法（紅先勝）：

1.俥八平五！　　將5平6

2.俥五進一　　　將6進1

3.俥七進四　　　士4進5

4.俥七平五

連將殺，紅勝。

第281局　殺妻求將

著法（紅先勝）：

1.炮七進二！　象5退3　　2.炮五進四　包6平5

黑如改走士5進4，則俥七進四，車7平5，俥七平五

殺，紅勝。

3.俥四平五！　將5平6　　4.俥七平四　包8平6

5.俥四進三

連將殺，紅勝。

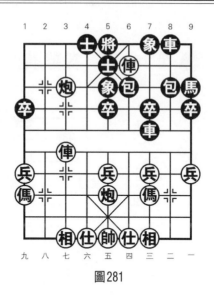

圖281

 第282局　殺人如蒿

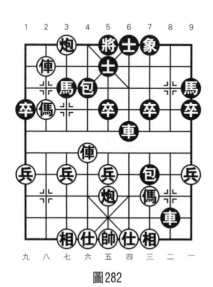

圖282

著法（紅先勝）：

1. 炮五進四　　將5平4
2. 俥六進三！　士5進4
3. 炮五平六　　士4退5
4. 傌八進六

連將殺，紅勝。

第283局　捐殘去殺

著法（紅先勝）：

1.炮五進四　　包5平3

2.俥七進三！　包7進3

3.仕四進五　　馬2退3

4.炮七進七

絕殺，紅勝。

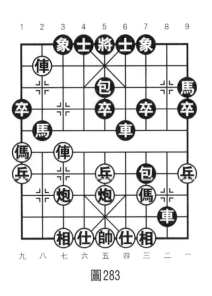

圖283

第284局　趕盡殺絕

著法（紅先勝）：

1.俥八平七　　士5退4　　2.俥七平六！　　將5平4

3.俥四平六　　將4平5　　4.俥六退四　　將5進1

5.俥六進四　　將5退1

黑如改走將5進1，則俥六平三，將5平6，傌七退六，將6平5，俥三退一連將殺，紅勝。

6.俥六平三　　將5平4　　7.傌七退六　　將4平5

8.傌六進四　　將5平4　　9.俥三平六

連將殺，紅勝。

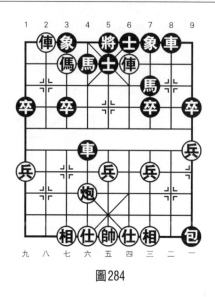

圖284

第285局　春生秋殺

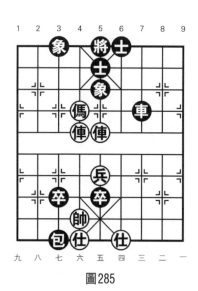

圖285

著法（紅先勝）：

1. 傌六進四！　士5進6
2. 俥六進四　　將5進1
3. 俥六退一　　將5退1
4. 俥五進二　　士6進5
5. 俥六進一

連將殺，紅勝。

第286局　殺人見血

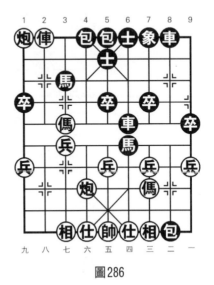

著法（紅先勝）：

1.俥八平六！　將5平4

2.傌七進六　　車6平4

3.傌六進七

連將殺，紅勝。

圖286

第287局　殺身之禍

著法（紅先勝）：

1.炮六平八　　馬3進2　　2.傌七進八　　馬2退3

3.傌八進七　　馬3退2

黑如改走馬3退4，則傌七退六，馬4進2，俥六平八，

將5平4，傌六進七殺，紅勝。

4.俥六平五！　將5平4　　5.傌七退六　　馬2進3

6.炮八進七

絕殺，紅勝。

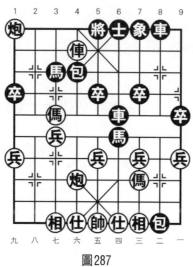

圖287

 第288局　殺人盈野

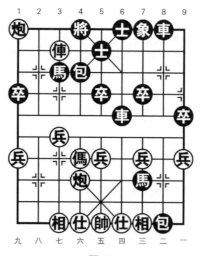

圖288

著法（紅先勝）：

1.俥七進一　將4進1　　2.傌六進七　車6平4

黑如改走包4平5，則俥七退一，將4退1，傌七進六，
車6平4，傌六進七殺，紅勝。

3.傌七進八　包4進5　　4.俥七退一　將4進1

5.俥七退一　將4退1　　6.俥七進一　將4進1

7.炮九退二

絕殺，紅勝。

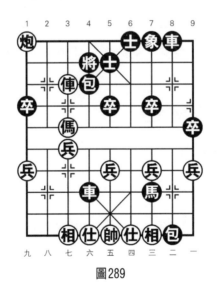

第289局　　毀車殺馬

圖289

著法（紅先勝）：

1.俥七進一　將4退1　　2.俥七進一　將4進1

3.傌七進八　包4平3　　4.俥七退一　將4進1

5.俥七退一　將4退1　　6.俥七進一　將4退1

7.俥七進一

連將殺，紅勝。

 # 第290局　一筆抹殺

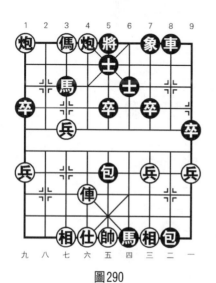

圖290

著法（紅先勝）：

1.傌七退六！　將5平4

2.傌六進七

連將殺，紅勝。

 # 第291局　暗藏殺機

著法（紅先勝）：

第一種殺法：

1.傌八退七　將5平6　　2.俥六平四！　將6退1

3.傌七進六

連將殺，紅勝。

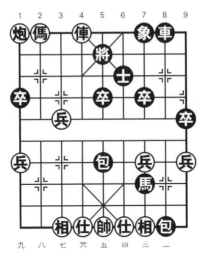

圖291

第二種殺法：

1.俥六平五　將5平6　　2.俥五平四　將6平5

3.傌八退七　將5平4　　4.俥四平六

連將殺，紅勝。

第292局　殺身成仁

著法（紅先勝）：

第一種殺法：

1.傌八退七　將6進1　　2.傌七退五　將6進1

3.炮九退二　車8進8　　4.傌五進七　士5進4

黑如改走將6退1，則俥六平四，士5進6，俥四進五殺，紅勝。

　5.傌七進六　士4退5　　6.俥六進五　包5退4

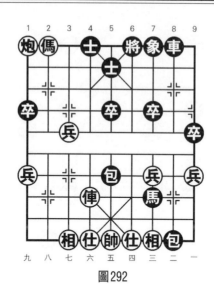

圖292

7. 俥六平五

絕殺，紅勝。

第二種殺法：

1. 俥六平四　士5進6　　2. 俥四進五　將6平5

3. 俥四平六　將5進1

黑如改走將5平6，則俥六進二，將6進1，俥六平四，
將6平5，傌八退七將5進1，炮九退二殺，紅勝。

4. 俥六進一　將5進1　　5. 傌八退七　將5平6

6. 炮九退二　象7進5　　7. 傌七進六　象5進3

8. 俥六平四

絕殺，紅殺。

第三種殺法：

1. 傌八退九　將6進1　　2. 炮九退一　士5進6

黑如改走將6退1，則俥六平四，士5進6，俥四進五，

將6平5，傌九進七殺，紅勝。

3. 傌九進七　士4進5　　4. 傌七退五　士5進4

5. 傌五進六　將6平5　　6. 俥六進五　車8進8

7. 傌六退八　將5退1　　8. 俥六進二

絕殺，紅勝。

 第293局　　卸磨殺驢

著法（紅先勝）：

1. 俥六進一！　士5退4

2. 傌六進四　　將5進1

3. 俥八進二

連將殺，紅勝。

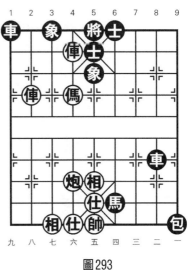

圖293

第294局　　當局者迷

著法（紅先勝）：

1. 兵五進一　將5平4　　2. 兵五平六！　將4進1

3. 炮七退二　將4退1　　4. 傌六進四

連將殺，紅勝。

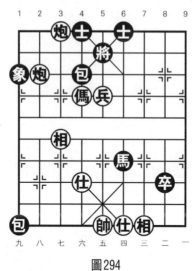

圖294

第295局　侷促不安

圖295

著法（紅先勝）：

1.傌四退五　　將4進1

2.俥五平六　　將4平5

3.兵四進一！　將5平6

4.俥六退二

連將殺，紅勝。

 第296局　顧全大局

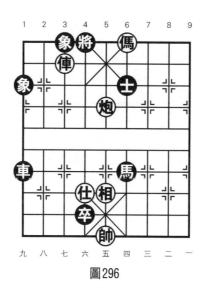

圖296

著法（紅先勝）：

1.俥七平六　　將4平5　　2.傌四退五　　士6退5

3.俥六平五　　將5平4　　4.俥五進一　　將4進1

5.俥五平六

連將殺，紅勝。

第297局　長安棋局

著法（紅先勝）：

1.炮八進六　　士6進5　　2.傌七退五　　士5退6

3.傌五進六　　將6進1　　4.俥三進一

連將殺，紅勝。

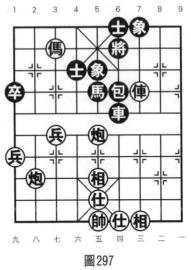

圖297

第298局　陷入僵局

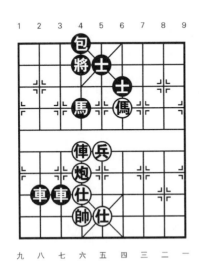

著法（紅先勝）：

1. 俥六進二　士5進4
2. 俥六進一　將4平5
3. 炮六平五　將5平6
4. 傌四進二　將6退1
5. 俥六進二

連將殺，紅勝。

圖298

第299局 局地鑰天

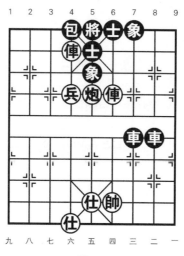

圖299

著法（紅先勝）：

1. 俥四進三！　包4平6　　2. 俥六平五　　將5平4

3. 俥五進一　　將4進1　　4. 兵六進一！　將4進1

5. 俥五平六

連將殺，紅勝。

第300局 局外之人

著法（紅先勝）：

1. 俥六平五！　將5平6　　2. 俥五進一　　將6進1

3. 炮八退二

連將殺，紅勝。

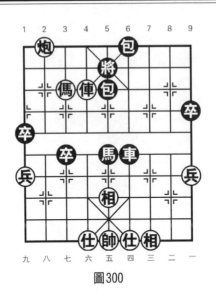

圖300

第301局 閻曹冷局

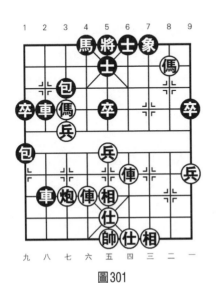

圖301

著法（紅先勝）：

1. 俥四進六！　士5退6
2. 傌二退四　　將5進1
3. 俥六進六

連將殺，紅勝。

 第302局　局天蹐地

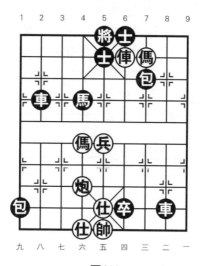

圖302

著法（紅先勝）：

1. 俥四退一！　將5平4　　2. 傌六進五　馬4退2

3. 俥四平六　馬2退4　　4. 俥六進一

連將殺，紅勝。

 第303局　不顧大局

著法（紅先勝）：

1. 傌三進四　包6進1　　2. 俥五進三　將5平4

3. 俥五進一

連將殺，紅勝。

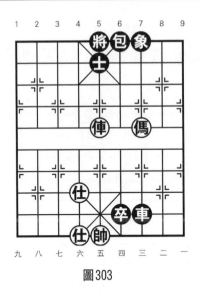

圖303

 第304局　背碑覆局

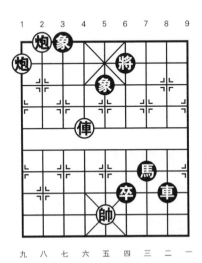

圖304

著法（紅先勝）：

1. 俥六進三　將6進1
2. 炮八退二　象5退7
3. 俥六退一　象7進5
4. 俥六平五　將6退1
5. 炮八進一　將6退1
6. 俥五進二

連將殺，紅勝。

第305局　局天促地

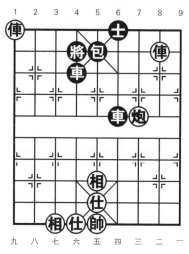

圖305

著法（紅先勝）：

1.俥九退一　將4退1　　2.炮三進四　包5退1

3.俥九進一

連將殺，紅勝。

第306局　純屬騙局

著法（紅先勝）：

1.兵六平五	將5平4	2.俥三退一	將4退1
3.傌三進四	將4進1	4.傌四退五	將4退1
5.傌五進七	將4平5	6.俥三進一	

連將殺，紅勝。

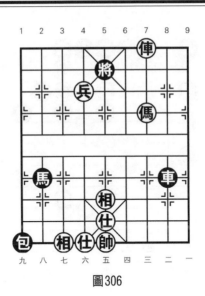

圖306

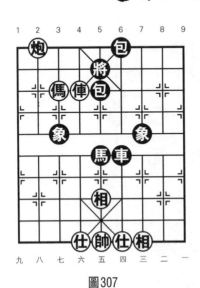

第307局　無關大局

著法（紅先勝）：

1. 俥六平五！　將5平6

2. 俥五進一　將6進1

3. 炮八退二　象7退5

4. 傌七進六　象5退3

5. 俥五平四

連將殺，紅勝。

圖307

 ## 第308局　局地籲天

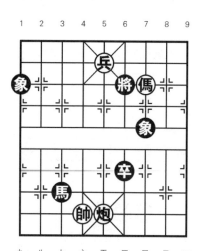

圖308

著法（紅先勝）：

1.炮五平二　馬3退5　　2.帥六平五　將6平5

3.炮二進六

絕殺，紅勝。

 ## 第309局　不識局面

著法（紅先勝）：

1.兵三進一　士5退6　　2.兵三平四！　將5平6

3.傌二進三　將6進1　　4.俥七進一　士4進5

5.俥七平五

連將殺，紅勝。

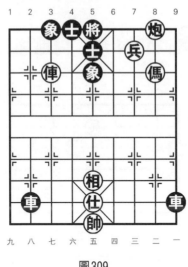

圖309

第310局　局騙拐帶

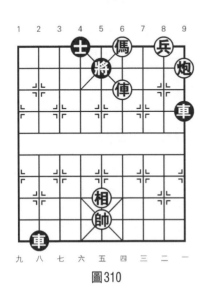

圖310

著法（紅先勝）：

1.俥四平五　　將5平6

2.傌四退二！　車9退2

3.傌二退三　　將6退1

4.兵二平三

連將殺，紅勝。

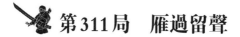

第311局　雁過留聲

著法（紅先勝）：

1.傌八進七　包6平3

黑如改走將5平6，則俥
六進四殺，紅勝。

2.傌五進七　將5平6

3.俥六平四　士5進6

4.俥四進二

連將殺，紅勝。

圖311

第312局　沉魚落雁

著法（紅先勝）：

1.炮九平六　車1平4　2.兵七平六！　將4退1

3.兵六進一　將4平5　3.俥七進六　士5退4

5.俥七平六

連將殺，紅勝。

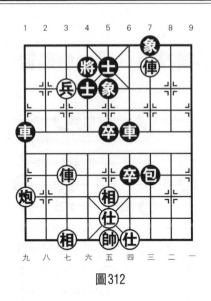

圖312

第313局　雁回祝融

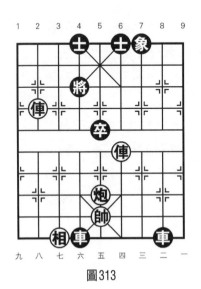

圖313

著法（紅先勝）：

1. 俥四進三　象7進5

2. 俥四平五　將4退1

3. 俥八進二

連將殺，紅勝。

 ### 第314局　雁素魚箋

圖314

著法（紅先勝）：

1.兵五平四！　車6退7　　2.俥二進一　包7退9

3.俥二平三！　象9退7　　4.炮一進九　象7進9

5.炮二進九

連將殺，紅勝。

 ### 第315局　魚貫雁行

著法（紅先勝）：

1.傌九進七！　車3進1　　2.炮九進三　車3退1

3.俥六進三

連將殺，紅勝。

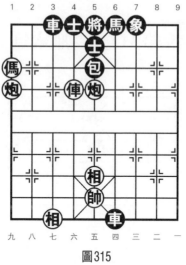

<p style="text-align:center">圖315</p>

第316局　遺編絕簡

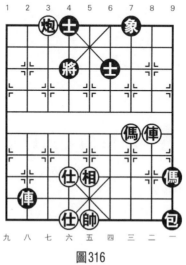

<p style="text-align:center">圖316</p>

著法（紅先勝）：

1.馬三進五　將4退1　　2.馬五進七　將4平5

3.俥二進四

連將殺，紅勝。

第317局　齒若編貝

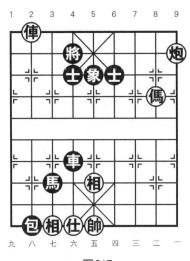

圖317

著法（紅先勝）：

1.馬二進三　士4退5　　2.馬三退五　士5退6

3.俥八退一　將4進1　　4.俥八退一　將4退1

5.馬五進四　將4平5　　6.俥八平五　將5平6

7.馬四退二

連將殺，紅勝。

第318局　書編三絕

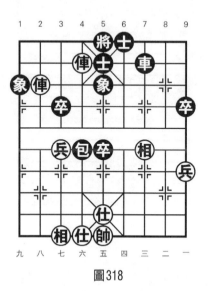

圖318

著法（紅先勝）：

1.俥八進二　士5退4　　2.俥六進一　將5進1

3.俥八退一　包4退4　　4.俥八平六

連將殺，紅勝。

第319局　胡編亂造

著法（紅先勝）：

1.俥七進三！車2平3　　2.傌七進六　將5平4

3.炮五平六

連將殺，紅勝。

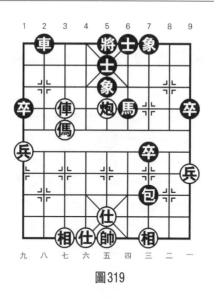

圖319

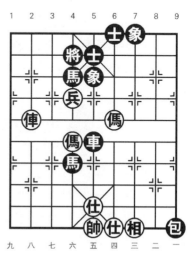

第320局　斷簡殘編

著法（紅先勝）：

1.兵六進一！　士5進4

2.傌六進七　　將4平5

3.傌四進三　　將5退1

4.俥八進四　　象5退3

5.俥八平七

連將殺，紅勝。

圖320

 第321局　連篇累牘

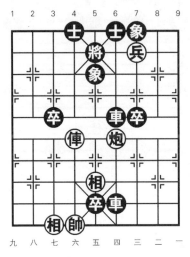

圖321

著法（紅先勝）：

1.兵三平四！　後車退3　　2.俥六進四　將5退1

3.炮四平五　士6進5　　4.俥六進一

連將殺，紅勝。

 第322局　楚舞吳歌

著法（紅先勝）：

1.俥五平四　士5進6　　2.俥四進一　將6平5

3.傌二進三　將5進1　　4.炮四平五　包5進4

5.傌三退五

連將殺，紅勝。

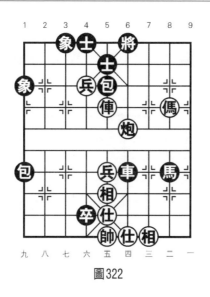

圖322

第323局　吳頭楚尾

著法（紅先勝）：

1.前俥進一　將5進1

2.後俥進六　將5進1

3.後俥退一　將5退1

4.前俥退一　將5退1

5.後俥平五　士4進5

6.俥五進一　將5平4

7.俥四進一

連將殺，紅勝。

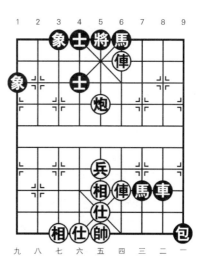

圖323

 ### 第324局　吳市吹簫

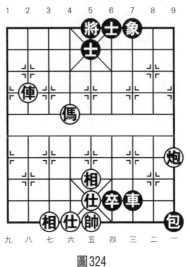

圖324

著法（紅先勝）：

1.炮一平五　士5退4

黑另有以下兩種應著：

（1）士5進4，傌六進五，士6進5，俥八進三，連將

殺，紅勝。

（2）將5平4，俥八進三，將4進1，俥八退一，將4進

1，炮五平六，連將殺，紅勝。

2.傌六進五　士6進5　　3.傌五進七　將5平6

4.俥八平四　士5進6　　5.俥四進一

連將殺，紅勝。

 第325局　吳牛喘月

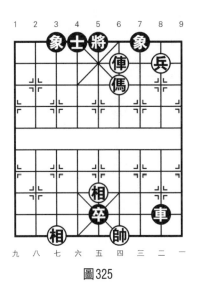

圖325

著法（紅先勝）：

1. 俥四平六　　將5平6　　2. 俥六進一　　將6進1

3. 兵二平三　　將6平5　　4. 俥六平五

連將殺，紅勝。

 第326局　抉目吳門

著法（紅先勝）：

1. 俥四平五　　士4進5　　2. 俥五退一！　馬3退5

3. 俥六平五

連將殺，紅勝。

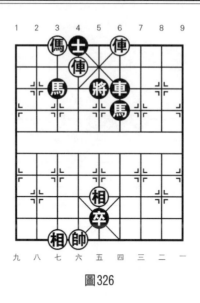

圖326

第327局　懸首吳闕

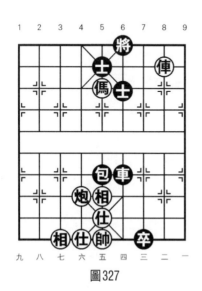

圖327

著法（紅先勝）：

1.俥二進一　將6進1

2.炮六進六　士5進4

3.俥二退一

連將殺，紅勝。

 ### 第328局　吳帶當風

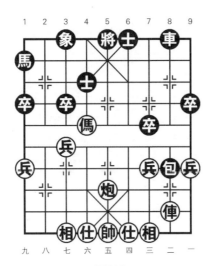

圖328

著法（紅先勝）：

1. 傌六進五　士6進5　　2. 傌五進三　將5平6

3. 俥二平四　士5進6　　4. 俥四進六

連將殺，紅勝。

 ### 第329局　吳下阿蒙

著法（紅先勝）：

1. 炮九進二　象3進5　　2. 俥八進一　象5退3

3. 俥八平七　將4進1　　4. 炮九退一　將4進1

5. 兵六進一

連將殺，紅勝。

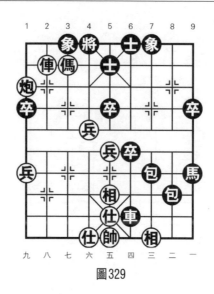

圖329

本局如果黑方先行，則黑勝。

著法（黑先勝）：

1. ……　　　　包8進2　　2.仕五退四　車6進1

3. 帥五進一　馬9進7　　4.帥五平六　車6平4

連將殺，黑勝。

第330局　越瘦吳肥

著法（紅先勝）：

1. 俥七平五　將5平4　　2.俥五平六　將4平5

3. 俥六進一

連將殺，紅勝。

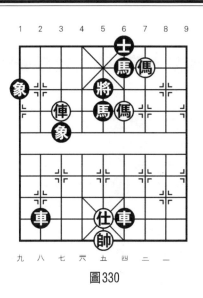

圖330

第331局　蜀錦吳綾

著法（紅先勝）：

1.俥六進一！　包7平4

2.炮八平六　　包4平2

3.傌四進六！　將4進1

4.仕五進六

連將殺，紅勝。

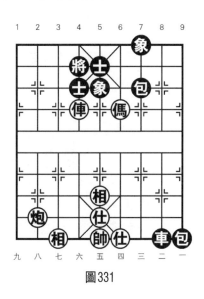

圖331

 第332局　吳越同舟

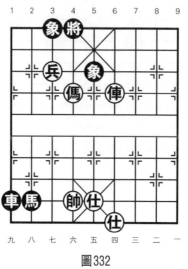

圖332

著法（紅先勝）：

1. 俥四進三　將4進1　　2. 兵七進一　將4進1

3. 俥四平六

連將殺，紅勝。

 第333局　宋畫吳治

著法（紅先勝）：

1. 兵三平四　士5進6　　2. 俥二進五　將6退1

3. 兵四進一

連將殺，紅勝。

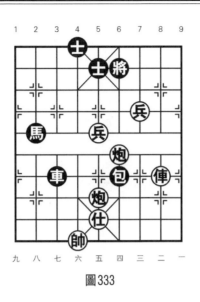

圖333

第334局　吳山楚水

著法（紅先勝）：

1. 傌八進七　士4進5
2. 傌七退五　士5進4
3. 俥三退一　將6進1
4. 傌五進六　包9進4
5. 俥三退一
絕殺，紅勝。

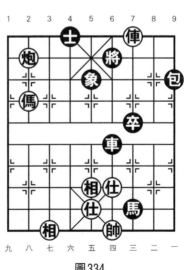

圖334

 第335局　魚書雁信

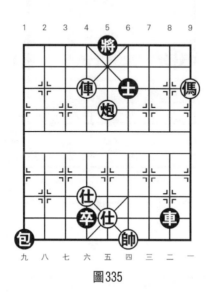

圖335

著法（紅先勝）：

1.傌一進三　將5進1　　2.傌三退五　將5平6

3.俥六進一

連將殺，紅勝。

 第336局　魚雁傳書

著法（紅先勝）：

1.炮三進七！　象5退7　　2.傌四進六　將5平4

3.傌六退八　　將4平5　　4.傌八進七

連將殺，紅勝。

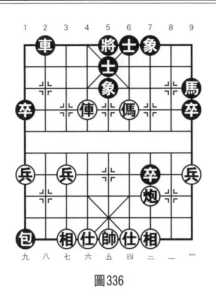

圖336

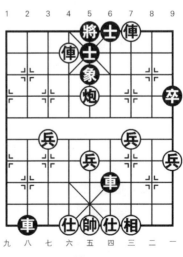

第337局　雁默先烹

著法（紅先勝）：

1. 俥六平五　將5平4
2. 俥五進一　將4進1
3. 俥三退一　士6進5
4. 俥三平五　將4進1
5. 前俥平六

連將殺，紅勝。

圖337

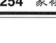 254　象棋古今傳奇殺局精編

第338局　雁影紛飛

圖338

著法（紅先勝）：

1.炮五平四　卒7平6　　2.兵四進一　將6平5

3.兵四進一　將5平4　　4.兵四平五　將4進1

5.炮四平六

連將殺，紅勝。

 第339局　寄雁傳書

著法（紅先勝）：

1.俥六進二　將6進1　　2.炮八退一　將6進1

3.俥六平四

連將殺，紅勝。

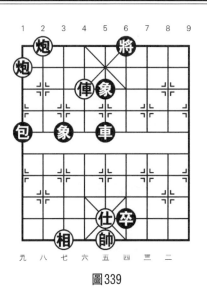

圖339

第340局　衡陽雁斷

著法（紅先勝）：

1.炮四平一　　將6平5

2.傌一退三！　車7進1

3.俥四進三

連將殺，紅勝。

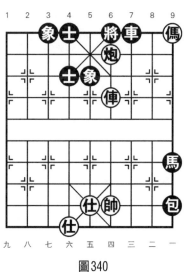

圖340

國家圖書館出版品預行編目資料

象棋古今傳奇殺局精編 ／ 吳雁濱　編著
　　──初版，──臺北市，品冠，2018〔民107．10〕
　　面；21公分 ──（象棋輕鬆學；22）
　　ISBN 978－986－5734－88－6（平裝；）

1.象棋
997.12　　　　　　　　　　　　　　　　　　1071013314

象棋古今傳奇殺局精編

編 著 者／吳雁濱

責任編輯／倪穎生　葉兆愷

發 行 人／蔡孟甫

出 版 者／品冠文化出版社

社　　　址／台北市北投區（石牌）致遠一路2段12巷1號

電　　　話／（02）28233123 · 28236031 · 28236033

傳　　　眞／（02）28272069

郵政劃撥／19346241

網　　　址／www.dah-jaan.com.tw

E - mail ／ service@dah-jaan.com.tw

承 印 者／傳興印刷有限公司

裝　　　訂／眾友企業公司

排 版 者／弘益電腦排版有限公司

授 權 者／安徽科學技術出版社

初版1刷／2018年（民107）10月

定 價／280元

大展好書　好書大展
品嘗好書　冠群可期

大展好書　好書大展
品嘗好書　冠群可期